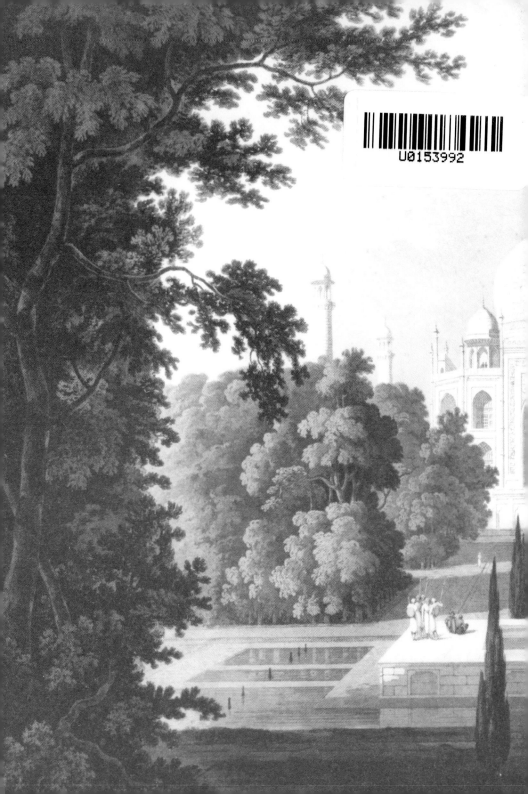

U0153992

貓頭鷹書房

有些書套著嚴肅的學術外衣，但內容平易近人，非常好讀；有些書討論近乎冷僻的主題，其實意蘊深遠，充滿閱讀的樂趣；還有些書大家時時掛在嘴邊，但我們卻從未看過⋯⋯

如果沒有人推薦、提醒、出版，這些散發著智慧光芒的傑作，就會在我們的生命中錯失——因此我們有了**貓頭鷹書房**，作為這些書安身立命的家，也作為我們智性活動的主題樂園。

貓頭鷹書房——智者在此垂釣

內容簡介

臨終前的美麗皇后，懇求丈夫為她建造一座可供世人瞻仰的陵寢。失去摯愛的皇帝哀痛欲絕，用純白大理石建造一座輝煌的陵寢安置愛妻。但他風燭殘年之時被軟禁在阿格拉堡，只能從遠處遙望泰姬陵，思念瑪哈皇后，直至死後才葬於其側，永恆守候彼此。這座蒙兀兒時期的宏偉陵墓屹立於印度四百年，他們知道先知反對任何形式的豪奢建築，但也察覺偉大建築所象徵的政治力量，兩派觀點在宮廷裡劍拔弩張……後來贊成派占上風，便有這座純白大理石建成的完美建築。潔白無瑕的古蹟，給人一種亙古不變的感覺。作者從歷史的角度發掘這座建築的榮譽和藝術的表現，從蒙兀兒朝廷歷史到寶萊塢電影，娓娓道出泰姬陵背後的故事。請跟著作者暢遊代表永恆愛情的宏偉輝煌古蹟。

作者簡介

提洛森曾擔任英國倫敦大學亞非學院藝術史的高級講師，現為獨立作家兼講演者，住在靠近新德里的知名科技城市古爾岡。他有關印度建築、歷史及風景的著作繁多，包括《齋浦爾：粉紅之城的故事》。

譯者簡介

邱春煌，靜宜大學英文研究所碩士班第一名畢業，曾獲文建會第二屆文學翻譯獎佳作，翻譯資歷達十年以上，包括《火車》、《吳哥深度旅遊聖經》、《失控的總統》等書。

貓頭鷹書房 420

泰姬陵建築的故事
Taj Mahal

提洛森◎著

邱春煌◎譯

貓頭鷹

Taj Mahal by Giles Tillotson
Copyright © 2008 by Giles Tillotson
Traditional Chinese edition copyright © 2010
By Owl Publishing House, a division of Cité Publishing Ltd.
Arranged with Profile Books Limited
Through Andrew Numberg Associates International LTD.
All Right Reserved

貓頭鷹書房 420　　　　　　　　　　　ISBN 978-986-262-012-0

泰姬陵建築的故事

作　　　者　提洛森（Giles Tillotson）
譯　　　者　邱春煌
企畫選書　陳穎青
責任編輯　陳怡琳
協力編輯　林婉華
校　　　對　魏秋綢
美術編輯　謝宜欣
封面設計　吳文綺

行銷業務　林欣儀　吳宜臻　鍾欣怡
總 編 輯　謝宜英
社　　長　陳穎青
出 版 者　貓頭鷹出版
發 行 人　涂玉雲
發　　行　英屬蓋曼群島商家庭傳媒股份有限公司城邦分公司
　　　　　104台北市民生東路二段141號11樓
　　　　　劃撥帳號：19863813；戶名：書蟲股份有限公司
購書服務信箱：service@readingclub.com.tw
購書服務專線：02-25007718～9（周一至周五上午09:30-12:00；下午13:30-17:00）
24小時傳真專線：02-25001990～1
香港發行所　城邦（香港）出版集團／電話：852-25086231／傳真：852-25789337
馬新發行所　城邦（馬新）出版集團／電話：603-90563833／傳真：603-90562833
印 製 廠　成陽印刷股份有限公司
初　　版　2010年3月
定　　價　新台幣300元／港幣100元

有著作權‧侵害必究
缺頁或破損請寄回更換

讀者意見信箱　owl@cph.com.tw
貓頭鷹知識網　http://www.owls.tw
歡迎上網訂購；
大量團購請洽專線(02) 2500-7696轉2729

城邦讀書花園
www.cite.com.tw

國家圖書館出版品預行編目資料

泰姬陵建築的故事／提洛森（Giles Tillotson）著；
　邱春煌譯. -- 初版.-- 臺北市：貓頭鷹出版：
　家庭傳媒城邦分公司發行, 2010.03
　　　面；　　公分 . -- (貓頭鷹書房；420)
　譯自：Taj Mahal
　ISBN 978-986-262-012-0（精裝）

1. 墓園 2. 歷史性建築 3. 歷史 4. 印度
927.9　　　　　　　　　　　　　　99000615

■導讀

泰姬瑪哈陵：凝固的音樂

一九八六年初，自然科學博物館第一期開幕，一時轟動。我累了幾年，想出國休假，恰在此時有幾位藝文界的朋友組團到印度參觀，我們沒有思索就決定參加，並提出一些意見。我當然想趁機看看印度古文明中的重要建築。那是我僅有的一次印度之旅，印象十分深刻。

旅程安排很緊湊，我們自加爾各答入境，到中部，過西岸到孟買，看岩廟遺址，北上到新德里。我忽然在旅館接到館裡的電話，要我早一點回去，因為政府的官員，立、監兩院要來視察，指名要我簡報。我嘆了口氣，只好縮短行程，不再北上喀什米爾，與朋友們告別，單獨沿恆河東行，看看世界聞名的泰姬瑪哈陵。

坦白的說，我對南亞的文化是非常陌生的。對印度教與伊斯蘭教只有一點膚淺的知識，因此興趣不高，也沒有深入了解的動機。這不是歧視，是沒有接觸的機會。在學習建築史的時候，又受基督教教育的影響，以歐洲歷史為重點，沒有把心思放在亞洲古建築上。除了因為追溯中國佛教建築的源頭，不得不與早年的印度宗教建築略有接觸外，可說一無所知。但

是對被稱為世界十大建築之一的泰姬瑪哈陵卻早已如雷貫耳了。

就印度古老的歷史來說，泰姬瑪哈陵只能說是近代的建築。印度原有它的本土文化，但是在相當於中國的周代就有一波波的外來侵入的民族，在這塊土地上創造了深厚的文化。以宗教來說，到紀元前六世紀印度教就成型了。可是很難理解的，近乎同時出現了佛教，對東西文化形成巨大的影響，印度自己卻幾乎在阿育王短暫的推廣之後就放棄了，因而停留在比較原始的多神教文化中。

自紀元八世紀，伊斯蘭教的力量開始侵入印度北部，混亂了幾百年，到十六世紀終於在恆河流域建立了蒙兀兒王朝。今天我們到印度北部看到的華麗宮殿都是這個帝國留下來的遺蹟。十七世紀時它的第五代皇帝，沙賈汗，娶了一位美麗的公主，不幸早逝，悲痛之極，就花了二十幾年，用兩萬匠人建造了一座陵墓。這座被泰戈爾稱為「臉上永恆的淚珠」的建築，也促成了蒙兀兒的滅亡。

泰姬瑪哈陵應該是世界上最美的建築。它的美可以完全超越國界，超越宗教信仰，甚至超越文化的偏見。一般說來，建築的美與知解很難分離；也就是說，感性與理性是同時出現的。你感受到悅目的愉快時，同時也會做成造型合理性的判斷。建築不是為美而存在，它是為功能而存在，因此一般的建築，總是在對它的功能有所了解之後才能真正體會到它的美感。很少有一流的建築造型與功能相矛盾的，所以建築理論上才有「形式從屬於功能」的說

法。建築的美不但與功能有關，與結構力學的關係更為密切。不合乎力學原理的建築不但不容易矗立不搖，看上去也不會很順眼。很少第一流的建築造型與結構系統不相符合的。所以建築之美常常是結構工程的直接反應。

可是我在印度所見到的伊斯蘭建築似乎完全與這種理論相悖。伊斯蘭建築是在造型上超越功能理論的，它們追求的是建築的象徵性。伊斯蘭文化是以幾何學為核心的，他們發明了幾何學，教西方人畫圖；他們把幾何視為神意，是承接古希臘的文化精神的。幾何圖案是他們的專長，也是宗教的象徵。而幾何學所推演出的秩序與美感卻具有超乎地域的共通性，可以為全人類所接受。

幾何形用在伊斯蘭教建築上可分為兩部分，自大處看，伊斯蘭教的重要建築大多合乎簡單的幾何秩序。他們最重要的教堂，是耶路撒冷的聖石廟，就是一個八角形，頂上是金色圓頂。由於重視幾何的單純性，在伊斯蘭建築中看不到柱梁出現在正面上，所能看到的都是平面。我在印度看到的當時的官式建築，以「堡」稱之，大多為正方形、平頂，是簡單中的簡單。在平頂之上若沒有圓頂，四角就各加一個小小的圓頂亭子，形成量感與輕快的對比。

自建築正面看，伊斯蘭教建築是用高級的建材貼面裝飾而成。白色與紅色大理石是主要面材，嵌上用上等大理石雕成的花紋嵌鑲、勾邊，看上去既大方又美麗。由於我所不了解的歷史因素的演化，伊斯蘭教的建築文化後期發展出正面使用半尖形拱頂門面的傳統。我不熟

悉他們的象徵意義，但自外表看來，伊斯蘭教建築的四面都沒有明顯的門窗，卻在蓮花瓣式的拱圈後有巨大的退凹。通常中央的退凹特別大，僅一層，左右對稱的退凹較小，為兩層。

由於勾邊的裝飾線條視覺效果非常顯著，所以這種建築的表面是矩形幾何面的組合，看不出任何功能與結構的關係，卻是一個動人的幾何雕刻體，特別是在陽光照耀之下時。

如果你細看建築的表面，在矩形組合的裝飾之上，可看到遍裝的花紋，都是在大理石表面雕出，或用彩色大理石嵌成的。印度的伊斯蘭建築真是人工堆積而成的藝術品。按照伊斯蘭教的規矩，他們的裝飾不能用人類與動物形象，所以幾個世紀以來，一直是在幾何形與花草、樹木上玩花樣，有時候加上伊斯蘭經文，亦即文字的裝飾。

在宮殿裡，特別是半開放的退凹空間，他們用盡心力把它裝飾為寶石盒子。把牆壁與天花板用方格子分成無數大大小小的細格，都井井有條的排列著。每一小格裡都有一個圖案，是一個瓶花，或一束草花。四周則安排著連續的花草圖案。伊斯蘭是圖案設計的老祖先，因為他們掌握了幾何學的能力。與他們對比起來，中國確實是最忽視幾何秩序的文明，我們所看到的就是自然。

當我們的租車飛奔到泰姬瑪哈陵時已是下午三時左右。我步入前庭，看到在書籍上常見的畫面生動的呈現在我面前，心頭仍不免悸動。在太陽光照射下，灰藍的天空襯托出大理石巨構的莊嚴與富麗的美感，真是百聞不如一見！我在心裡大聲呼喊著⋯太美了！

泰姬瑪哈陵是一座陵墓，初看上去卻是教堂的架式。如果沒有前面廣大的院落，與幾十公尺的倒影水池，它的氣勢是顯現不出來的。它是一個正方形的建築，有四個相同的看面，但在四角截切後，成為近似八角形，使建築的造型多了些變化，與一般宮殿與廟宇有所不同。在截角處立了四根柱子，上有小塔，是伊斯蘭教建築的另一特色。這座建築的美，分析起來是來自以下幾個原因，試說明於下。

首先是建築體的組織恰當，輪廓合乎幾何秩序。這座建築是一個圓頂加在一個方形截角的量體基座上。圓頂立在箍形頸子上，整體輪廓十分悅目。圓頂及箍的高度約略相當於下部量體基座的高度，自正面看去，基座寬度是高度的一倍，所以既穩重又莊嚴。屋頂的四角各有一個小圓頂，與大圓頂相呼應，且使屋頂形成等邊三角形的外輪廓線，增加了建築的紀念性與穩定感。四角的四支高尖塔柱是三角形的收頭，在視覺上增加穩定感，它的高度是兩柱間的一半。

由於嚴格的使用幾何秩序，設計者有意無意的充分利用了相似律以達成形式的和諧。最上的大圓頂有四個小圓頂相配襯，又有四個塔柱上的更小圓頂相呼應。正面的大蓮花拱門有兩邊各四個小型拱門相配襯，再與退凹更小的同形式拱門相呼應。小型圓頂下的拱廊似是拱形節奏的餘韻。正面大拱圈外緣的長方形框框，突出於基座，顯示其造型上的主導地位，與圓頂連為一體。周邊的三十二個小型拱圈重複著同樣的比例。由於圓頂的蓮花拱輪廓作為

整個造型和音的主調，泰姬瑪哈陵可以視為「建築是凝固的音樂」一說最佳的注腳。

當然，如果沒有高貴的白色大理石，呈現優美的音色，就沒有精緻感。走到近處，牆壁上層層的幾何架構與綿密的圖案設計，不能不對這個我們不熟悉的文化肅然起敬。這些細節禁得起細觀，所以他們的賣店裡就有些小型的大理石嵌鑲物紀念品供觀眾購買。我不能免俗，也買了兩塊帶回來，只是事隔多年，丟在何處已經忘懷了。

漢寶德　　世界宗教博物館榮譽館長，致力推動台灣現代建築思潮，著作等身，有《建築的精神向度》、《為建築看相》、《漢寶德談美》等書。在建築方面，作品包括洛韶山莊、天祥青年活動中心、溪頭青年活動中心、中研院民族學研究所等。二〇〇〇年獲中華民國建築學會建築獎章，二〇〇六年獲得國家文藝獎第一屆建築獎。

目次

編輯弁言

本書括號內楷體字的部分為譯者注。

簡介 泰姬陵的多變與不變

泰姬瑪哈陵（暱稱為泰姬陵）是建築中的女王，同時兼具嬌柔與堂皇之美，受世世代代景仰，是其他齊名建築所無法相提並論的。許多人認為將泰姬陵歸類為建築是一大錯誤，因為它給人的感覺太過強烈，也太過宏偉震懾；不過某種程度上它又未免流於俗套，因為它備受廣告商和諷刺家青睞的程度，絕不亞於被用來做為是否神聖莊嚴的測度。對大多數人來說，第一次都只能透過照片一窺女王風貌而已，因此我們懷抱著凜然敬畏之心緩緩靠近，來看看結果是會大失所望，還是感到不虛此行！

本書主要針對有關泰姬陵的偏見、反應、想法，以及它的豐富歷史等等，娓娓道來。你對泰姬陵有何看法，端賴你的身分、你來自何方、何時到來以及為何而來，舉例來說就好比一個蒙兀兒王朝的宮廷詩人、一個浪漫派的英國旅遊家、一個殖民地的行政官員、一位建築歷史學家和一對來度蜜月的新婚夫妻，最初的觀點和目的一定各不相同。堅硬耐久的大理石結構給人一種亙古不變的幻覺，從入口大門望向潔白無瑕的古蹟，熟悉的畫面也彷彿定格般映入眼簾，可它每每總能召喚出不同的想法，千奇百變，無論是否過度詮釋，這許許多多的

想法都是這個建築的一部分，靜默也好，溫順也好，你心目中的泰姬陵是什麼，它就是什麼。

啊，泰姬！

對印度許多人來說，「泰姬瑪哈」這個名字不只是一棟建築物，也是一種廣受歡迎、家家必備的混合茶品，與這棟舉世聞名的阿格拉建築奇觀同名，包裝上有泰姬陵圖案，搭配廣告標語「啊，泰姬！」。「啊！」這個讚美的驚嘆聲，在傳統的烏爾都語詩歌朗誦中經常聽到，讚美的對象幾乎都是泰姬陵，進而召喚往昔蒙兀兒帝國附庸風雅的美好時光。不過此番聯想也有許多諷刺之處：泰姬瑪哈茶無疑是中階市場的產品，但印度在十九世紀前並不產茶，興建泰姬陵時，茶的唯一來源是中國，建築工匠們當時喝的可是咖啡呢。

不僅茶品沾泰姬的光，就連其他建築物也爭相使用這個名字。如果在德里有人跟你說：「我們泰姬見。」他要邀你去的是位於一九七〇年代高塔街區的泰姬瑪哈飯店，而不是真的要去阿格拉喔！泰姬瑪哈飯店位於孟買海濱區，隸屬於在全印度均設有據點的泰姬集團飯店連鎖體系，是印度最古老、最有名的豪華飯店之一，由英國皇家建築師錢伯斯於一九〇三年所設計、波斯工業鉅子塔塔出資興建完成。據傳當初身為印度人的塔塔在僅限歐洲人入內

的飯店吃了閉門羹，因此才憤而出資興建屬於自己的飯店。泰姬瑪哈飯店在港灣外形相當突出，是孟買的地標建築，至今在高檔鑑賞家眼中仍然炙手可熱，因此不只在印度有許多建築物爭相仿造其設計，從雪梨到舊金山都可發現山寨版，包括許多地標性著名飯店在內，例如美國波士頓的麗緻卡爾登酒店，現已更名為泰姬陵酒店。

上述這些建築以及其他許許多多使用泰姬之名的分身，目的當然都是希望世人覺得它們和本尊一樣優秀、完美。它們確實讓泰姬美名傳揚四海，同時也豐富了名稱的內涵。在日常生活談話中，大家常用「泰姬瑪哈」來指稱茶品、飯店以及各式各樣包羅萬象的物品，從番紅花袋到肥皂塊應有盡有，讓現代人著實得花一番工夫，才能了解這棟蒙兀兒時期建築的真正意涵呢！

愛情和國家

泰姬瑪哈陵位於印度北方邦阿格拉市，是蒙兀兒帝國最為世人所熟知的遺跡。蒙兀兒帝國於十六到十八世紀在印度達到全盛時期，泰姬陵則是蒙兀兒王朝第五代君主沙賈汗與第二任愛妻的長眠之地。她的全名為姬蔓‧芭奴，也就是世人所熟知的慕塔芝‧瑪哈，她先皇帝一步於一六三一年第十四次生產時辭世，臨終前向皇帝要求四項承諾，其中一項便是為她建

造一座可供世人瞻仰的美麗陵寢。沙賈汗痛失愛妻後旋即著手與建泰姬陵，並將其安置在建築物中央，不久後自己也葬於其側永遠相伴，因此後人推測這座陵寢最初即是為泰姬所打造的，後來更引發諸多詮釋，將這棟建築視為愛的典範。

至少有個說法是舉世認同，而且有歷史根據的：自泰姬瑪哈陵完竣以來，無論是印度人或外國人都將它視為愛情的象徵。沙賈汗對慕塔芝‧瑪哈情有獨鍾、寵愛有加，不但眾所皆知，還有史實記載（這部分容後詳述）。淒美動人的愛情故事，再加上這棟建築本身的優雅絕美，可見這個觀點絕非空穴來風。雖說當時鮮少有人親眼得見慕塔芝‧瑪哈的沉魚落雁之貌，但這棟建築之美據說正是以她為繆思，將建築與美人合而為一。根據這個看法，許多評論家便把這棟建築視為「女性」，代表君王對她的寵愛，彷彿認為我們對這棟擬人化建築的反應，某種程度上必須呼應建造者對這位女性亡者的濃烈情感才行。他們問道：除了狂熱的愛情外，還有什麼能造就出如此完美的事物呢？

由於大眾長久以來總是把泰姬陵想像成愛情的表徵，因此這裡自然而然成為新婚夫妻度蜜月的熱門景點，在此演練著千篇一律的儀式戲碼：坐在大理石長椅上，以泰姬陵為背景拍照留念，永誌不渝。這類儷影成雙的照片在世界各地可說是廣泛流傳，所以當黛安娜王妃於一九九二年以英國皇室的身分出訪印度時，只消形單影隻地坐在這張長椅上，便能向全世界傳達她的孤寂和落寞感；果然不久之後，她與查理斯王子即告仳離。其實這張長椅是在一個

世紀前才設置在此，與原始設計或是沙賈汗對瑪哈的愛，一點關係也沒有。

不過也有人持懷疑論點。反對「愛情象徵」的人，訴求的不是我們的情感面，而是世俗面。他們並不否認建築的美，卻也主張除了個人對心儀對象的純粹情感外，一定還有其他解釋，因為他們從未見過有人為了愛情而如此大費周章，因此我們應往隱微的意識形態議題深究，或試著證明泰姬陵的設計是如何服膺於權力。寫過印度蒙兀兒時期的美國作家貝格利即訴求於理性，認為如此偉大的建築不可能「僅僅只是」一座墳墓而已；當代泰姬陵權威學者柯奇也從另一個角度來看，暗喻將泰姬陵視為愛情的象徵並不恰當，因為它無與倫比的

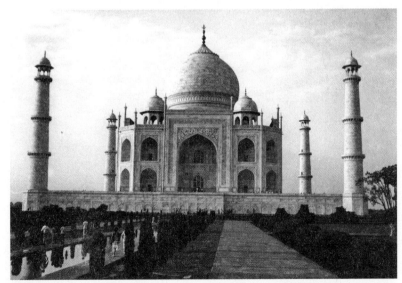

泰姬瑪哈陵：從花園南門主入口往內拍攝，是最經典的角度。

美召喚的是一種被動的反應，而這可是會「惹火那些熱愛冒險的人」。本書稍後會再回來探討這些非主流的詮釋。

除此之外，泰姬瑪哈也是印度的象徵。泰姬陵是印度的珍貴遺產，代表這個國家著名的歷史與文化。但誰會以這個角度切入呢？令人驚訝的是，持這種想法的最初多半都是外國人。在十八和十九世紀，泰姬陵受到西方作家與藝術家的讚賞，遠勝於受到自家人的青睞，雖被外來客推崇至國家象徵的地位，但直到一九〇〇年左右，印度人自己才能接受這種看法。印度人對泰姬之美當然早有領略，但傳統上對他們比較具吸引力的建築主要是廟宇或聖人之墓，而非皇后的陵寢。早期到泰姬陵的印度訪客不是來朝聖就是來觀光，人數遠比其他地方來得稀少，而這種情況仍持續至今。目前泰姬陵每年約有近兩百萬名印度遊客造訪，相較於南印度教中心蒂魯帕蒂神廟每年近一千兩百萬的朝聖人次，實在是小巫見大巫，但國內外仍以泰姬陵為印度的象徵，根本鮮少有外國人聽過蒂魯帕蒂神廟。

將泰姬陵視為國家表徵的另一個扞格之處在於，儘管屬於伊斯蘭建築，它仍能做為印度的代表。蒙兀兒王朝的君王們信奉伊斯蘭，在當時屬於少數，在絕大多數人都信仰其他宗教的情況下，應可預期有人會因為泰姬陵與穆斯林統治時期有關，而不認同以其做為國家象徵；但有趣的是，整體來說並沒有人做這樣的聯想（當前一些瘋狂的極端份子除外），一般大眾對泰姬陵的態度傾向於世俗而非宗教，將其視為公眾共有的遺產，而非某個宗教派別的

遺跡。就像印在印度貨幣上的四隻猛獅和國旗中央的法輪一樣，雖然這些符號源自於佛教，但印度人多半會將其視為古印度遺產，而非僅為佛教文物；此外也很少有人會認為盧泰恩斯與貝克在大英帝國時期所設計的新德里建築帶有殖民統治的色彩，因為它們現在給人的印象是國家總理、國會議員及官僚辦公的地方。來源並不代表特定意義，在一般人民的心目中，泰姬陵是屬於全印度的。

有時這樣的觀念難免會踩到地雷：二〇〇五年號稱為泰姬陵三百五十周年的紀念（就歷史上來說似乎不太準確），當年九月時，有一群人共同獻上一條長一百公尺的圍巾給泰姬陵。將圍巾贈予某人有恭喜祝賀之意，但在陵墓中獻上圍巾，在伊斯蘭中卻是某種宗教儀式。為了避免產生誤解，這群人只好被迫表明他們代表許多不同宗教，獻上的是「世俗的、非宗教性的圍巾」，以此將他們對泰姬陵的崇敬與伊斯蘭意涵畫清界線，宣稱這棟建築是屬於大家的。

異端的泰姬陵

在淡化宗教色彩的同時，從伊斯蘭的觀點來看，泰姬瑪哈陵反而成了異端。根據伊斯蘭戒律，陵寢嚴禁過於宏偉，葬禮以簡單為宜，最好只用泥土和磚塊來覆蓋墳墓，以便死者於

審判日復活。蒙兀兒王朝的前六位國王（傳統上稱為「偉大的蒙兀兒王」）中，第一位巴布爾（約一五三〇年）及最後一位奧郎則布（約一七〇七年）都堅持奉行這項慣例，其各別於阿富汗喀布爾和奧蘭加巴德的墳墓均為簡單的露天形式。不過，統治者為了替自己和家人留下紀念，經常與信仰的要求展開拉鋸戰。歷史上就有許多伊斯蘭政權無視戒規，建造了雄偉的陵墓，但沒有一座比得上蒙兀兒人。

根據伊斯蘭聖訓記載，先知反對興建任何形式的豪奢建築，因為那會耗費世人太多財富。蒙兀兒人知道這樣的觀點，但同時也察覺到偉大建築所象徵的政治力量，兩派觀點為此在宮廷裡劍拔弩張、爭鬧不休。蒙兀兒第三任皇帝阿克巴的好友兼傳記家法賽寫道：「我們興建了宏偉的堡壘，保護弱小、嚇阻叛軍，讓良民心悅誠服。我們還建造了舒適華麗的塔樓，不但能遮風避雨，為後宮嬪妃提供慰藉，更能壯大我們身為世界強權的國威。」基於這種種原因，贊成派後來便占了上風。

有些歷史學家認為，蒙兀兒陵寢由於沒有封閉、門戶洞開，根本稱不上是建築物，充其量只是墓穴上方的「遮篷」，因此免於被禁。我們不清楚這個做法是否也是蒙兀兒人的取巧論點；；如果是的話，將泰姬瑪哈視為區區遮篷的說法，未免也太誇張了些，真的有人會相信嗎？更何況，這種說法對於伊斯蘭禁止延遲下葬和禁止將屍體運至遠方的規定，卻避而不談，而泰姬陵的建造者也忽略了這兩項禁令。

屬於大家的泰姬陵

看來似乎沒有人想要遵守規定。原始建造者略過了綁手綁腳的傳統戒規，而現代信徒則是刻意避開不必要的歷史包袱，以便依照自己的想法來看待泰姬陵。此外還有許多人試著從各種不同的觀點來塑造泰姬印象，其中有些詮釋相當奇特，例如：有人認為泰姬陵只不過是兩棟相連的建築之一，只是另一棟從來沒搭建過；有人說它根本不是一座穆斯林陵寢，而是一間古印度教寺廟；也有人認為它並不屬於印度建築，而是義大利建築云云。我們又該如何看待這些觀點呢？

這些另類觀點，本書也會提到，不過並不是因為這些觀點能提供什麼與這棟建築物本身有關的資訊（它們可沒辦法），而是因為它們實為所謂「泰姬現象」的重點所在：有些針對實質或象徵意涵上的所有權展開攻防戰，有些則以宏觀的角度來詮釋印度歷史，百家爭鳴、萬花齊放，使泰姬陵始終保持在一種開放的流動狀態。因此本書有一部分探討的可說是屬於蒙兀兒人的泰姬陵，並與印度人和西方社會對這棟建築的過往有著什麼樣的揣想息息相關。

第一章針對泰姬陵的歷史典故，特別是沙賈汗與慕塔芝‧瑪哈之間的感情。這個面向和其他觀點一樣，都成為相當具有爭議的議題，對人物和動機的看法莫衷一是，而對宮廷歷史與當時居住在印度的歐洲人的說法更是大異其趣，差別只在於你要相信誰。

雖然泰姬瑪哈陵屬於異端，但它絕非印度唯一的伊斯蘭陵寢。第二章則將它視為陵寢建築，並探討就其成為宏偉建築背後的奧祕，主要以傳統和革新兩個面向來敘述。泰姬陵的設計概念不但引領風騷四百年，少說還可能再繼續一百年呢！這也是為何它的分身遍及整個印度，找不到一棟建築名聲比它更響亮。同時，蒙兀兒人和外國記錄者從最初就將泰姬陵視為非常奇特的建築，在傳統建築名聲中出類拔萃。經常有人將泰姬陵描述為「無與倫比」，不過雖然不夠貼切（如果要賣弄學問的話，有許多更適合的比喻呢），還是不斷有人這麼說。無論如何，幾乎每位評論家都認為這棟建築在某方面是獨一無二的。

儘管這個因素並無法讓泰姬陵被列入最初的世界七大奇景（這份舊名單幾乎不會將一座十七世紀的印度陵墓包括在內），但仍有許多人試圖將它納入這個殊榮，或者認為它的等級更高。法國醫生貝爾尼埃就是其中之一，當泰姬陵興建時，他剛好人在印度，說道：「這棟宏偉的建築在世界奇景中，名次應該比埃及的金字塔更前面。」他認為那些金字塔不過是「一堆粗製、用石頭堆出來的東西罷了」。英國外交官馬特的說法則比較中肯一點，認為泰姬陵「值得稱為**東方**世界的奇景」，這個形容後來獲得十九世紀末當地歷史學家拉提夫的呼應。筆者於撰寫本書時，泰姬陵甫被列入「新世界七大奇景」，獲選名單係由瑞士冒險家韋伯所舉辦的全世界網路票選所選出。這棟建築過去受到世人喜愛的紀錄，尤其是外國人讓它的名聲傳遍全世界，我們會在第三章中探討。

第四章則從不同面向來探討泰姬陵的高人氣，包括印度和西方藝術家的呈現手法，以及後來一窩蜂建築紛紛仿效的現象。後來建築仿效讓蒙兀兒陵墓建築的傳統得以持續下去，十九、二十世紀的建築則開始發展出不同的特色，無論如何，這些作為都在透過模倣外表的方式來召喚泰姬陵。但不同於其他帝國的是，英國的統治並不是以高藝術標準聞名，不過後來有些建築試圖仿效蒙兀兒建築，有的甚至雄心勃勃想與之互別苗頭，譬如加爾各答為了紀念某位皇后所建的維多利亞紀念堂就是一例。

在這個時期，英國最具爭議性的印度總督寇松開始對泰姬陵進行一項重大的修復計畫。

工程評價雖然各界不一，持平而論都還算客氣，甚至得到印度獨立後首任總理，亦為甘地繼承人尼赫魯的讚美。英治後殖民評論家哪會輕易放過這個獨裁政治的絕佳範例，甚至對他看似沒有惡意的加裝燈泡一事，也拿著放大鏡詳加檢視，判定為殖民者傲慢的跡象；還有人說他對伊斯蘭藝術的了解，跟小娃兒讀《天方夜譚》一樣膚淺。第五章即討論寇松對泰姬陵實際進行的工程，並帶入一些與所有權、處置和剝削有關的討論，包括近期以及目前還在延燒中的話題皆然，如印度新聞媒體每個月幾乎都會出現一則有關泰姬陵的新聞，但其他地方同等級的古蹟就未必有這樣的能見度；又例如當地穆斯林慈善委員會為了泰姬陵與阿格拉堡的所有權告上法院，而北方邦（阿格拉市所在轄區）的省長可能涉及不法，批准泰姬陵與阿格拉堡的連結工程及購物中心的興建（建案現已喊停），這兩件事都和保存與維護有關，也和當地利益團

體覺得受到不公平待遇、被邊緣化有關。這讓我們不禁要捫心自問：如果泰姬陵位在我的家鄉，我會做何反應？

名稱與品牌

不論對於泰姬瑪哈陵還有什麼其他爭議，它在集體意識中無疑占了一個相當重要的位置，已經超越其蒙兀兒出身。在印度，產品只要冠上泰姬之名，知名度就一定可以和阿米達巴山與鄧德家（兩人分別為印度的知名電影明星和板球員）這兩位知名人物相當。除了茶包和飯店外，商人還用它來促銷各種商品，從浴室水龍頭到人壽保險都有。「只要是關於興建某個永恆的東西（目前有家企業甚至建議，使用泰姬陵照片即可），不論是財務投資組合或愛情紀念物，有耐心總會獲得回報。這就是為什麼投資本公司的長期股票基金……」印度國內某個巾經銷商要我們將「泰姬陵被漆上粉紅色和藍色後的樣子。印度某個油漆製造商利用「粉刷你的想像」，來顯示泰姬陵和喀什米爾」（喀什米爾地區以「喀什米爾羊毛」聞名於世）視為可相互媲美的傑作，並建議說，雖然他的產品曾設計給伊斯蘭國家的蘇丹王使用，但也很適合「今日出自豪門世家的政商名流」。

二○○七年夏，一個巨大的泰姬陵模型在倫敦泰晤士河上漂浮著，以為某個節日宣傳，

慶祝英國與印度的經濟關係改善（見一六四頁圖）。無疑地，主辦單位認為可能沒有其他象徵會比泰姬陵來得更恰當。不過，當時剛好也是印度獨立六十周年慶。在這樣的背景下，「泰姬陵」流過聖保羅大教堂的畫面，顯示在英國「非定居身分」的印度人已在前帝國首都中取得合法的居所。

國外最常使用這個名稱的，可能莫過於印度餐廳。在英國中部，每個城鎮至少都有一家名為「泰姬瑪哈」的快餐店，顯然看到這個名稱就讓人聯想到印度。但這個名稱所指涉的，卻是一種實際上在各方面都不存在於印度的同質或象徵性文化，最不像的就是通常極具濃厚地方色彩的美食小吃。一般泰姬瑪哈餐廳所提供的食物不會摻有太多外國特色，但經過移居國外的印度移民調配後，就會變得更符合當地人的口味。食客們可能察覺不出其中的細微差異，雖然冠上「泰姬瑪哈」之名，可不保證食物一定就具有蒙兀兒風味。

不過，或許有人會問，那麼「泰姬瑪哈」名稱到底含有多少蒙兀兒成分呢？據說，這個名稱來自「慕塔芝‧瑪哈」這個皇后名銜，意指「宮中精選」。但這種說法不禁令人懷疑：「泰姬」不一定是「慕塔芝」的縮寫，因為這個名字本身完全是波斯文，意為「王冠」。另外值得注意的是，在當代蒙兀兒文獻中，這棟建築的名稱不是「泰姬瑪哈」。沙賈汗統治時官方歷史《皇帝史》的作者拉霍里稱之為「rauza-i munawwara」，意為「輝煌明亮的陵寢」（其中，「rauza」特指花園中的墳墓）。

那麼，究竟這個名稱來自何方呢？其實是貝爾尼埃及其他歐洲觀察家看到這棟建物興建時，首次將之稱為「泰姬瑪哈」。不過這個名稱似乎不是他們想出來的，八成是他們從阿格拉當地居民的口中聽來的。他們也稱皇后為「泰姬瑪哈」，顯示他們相信這座陵寢是以她來命名。於是這個名稱開始同時指涉這個女人和這棟建築，並成為歷史的一部分。無論如何，如果你想聽聽泰姬陵的故事，則我們必須細說從頭，從她和她的家人開始，娓娓道來。

故事的場景發生在阿格拉市亞穆納河畔，德里南方約一百六十公里。阿格拉是最大、最精緻的蒙兀兒城市之一，偶然成為首都，但由於逐漸凋零和再開發的關係，已今非昔比，不過在阿格拉的地平線中，你仍可望見最高聳的泰姬陵圓頂拔向天際。

第一章　主要人物

與個人有強烈關聯的建築，經常具有其特色標記，譬如：在倫敦西南約十九公里的漢普敦宮，你可以看見亨利八世的影子；如果你繞新天鵝堡一圈，可以依稀感覺路德維希二世甫從那裡走出。同樣地，慕塔芝和沙賈汗，一個是溫柔專情的妻子，一個是哀痛欲絕的丈夫，他們纏綿悱惻的愛情故事占泰姬陵傳說很大部分，如果你來這裡參觀，你會感覺彷彿這個故事就在你眼前上演。透過眼前的泰姬陵，你見證到他們永恆不朽的偉大愛情！

旅遊文學讓我們從現代浪漫愛情的觀點來看待他們的感情。我們大多數人覺得愛情在人類世界裡是亙古不變的，它讓我們穿越時空，與最遙遠的時代和文化連結在一起。不過，那個淒美的愛情故事是發生在宮廷的危險詭譎世界裡，從這個觀點來看則截然不同。首先，這段婚姻是與某個波斯移民家族結盟的婚姻之一，這個家族企圖透過數代聯姻將勢力逐步擴展至朝廷。即便以蒙兀兒人（他們是外來政權）的標準來看，這個波斯家族在印度勢力仍可能會被視為粗鄙的外來者。但由於擁有能力、美女、耐心，再加上運氣不錯，他們的地位迅速攀升，男人連續服侍數代皇帝，使他們的家族與皇朝逐漸緊密結合在一起，最終變得無法分

割。

來到阿格拉的觀光客，如果有足夠的時間造訪旅遊指南上所謂的「小泰姬陵」，也就是對岸伊泰默德的墳墓，即可將這個家族的故事拼湊起來，進一步了解泰姬瑪哈周圍的人事物。伊泰默德是她的移民祖父，他的墳墓是由她詭計多端的姑姑努爾賈汗所興建。努爾賈汗嫁給泰姬經常喝得醉醺醺的公公，也就是後來的賈汗季皇帝。將這些人物串連起來，即構成泰姬陵的主

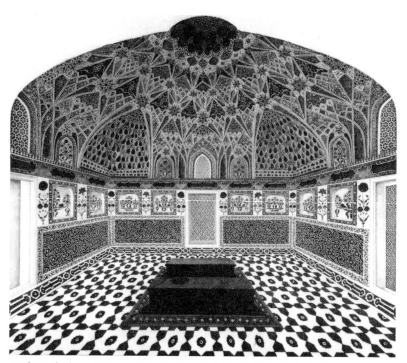

伊泰默德陵的內部，紙上水彩，由阿格拉的拉提夫所繪。

要背景故事。

家族背景

　　沙賈汗生於一五九二年一月，是賈汗季的第三個兒子；賈汗季當時為阿克巴皇帝（約一五五六～一六○五）的長子，也是蒙兀兒王位的推定繼承人。沙賈汗的母親是賈汗季的許多年長妻妾之一，是拉傑普特族公主，也是久德浦爾王公烏代‧辛的女兒。阿克巴皇帝決定娶進印度頗有名望的統治

沙賈汗貝殼浮雕畫，為一六三○年在印度做生意的某位不知名歐洲珠寶商的作品。

家族的女人，以和他們建立政治聯盟關係。蒙兀兒帝國對這些統治者的領土擁有主權，但經常讓他們保有相當程度的自治，以讓他們接納而非抵抗蒙兀兒政權。在阿克巴皇帝的統治之下，帝國成為一個龐大的聯合組織，許多人紛紛加入這個組織並從中獲益。在許多情況，不論他們的宗教或族裔背景為何。拉傑普特族為印度北部的統治階級（武士），（在許多情況中）他們自稱是印度史詩中英雄羅摩的後代，根據現代歷史學家，至少可追溯到約一千七百年前。嫁入皇族的拉傑普特族女人經常被賜予響亮的波斯頭銜，但仍繼續遵行她們自己的印度宗教儀式。同時，當他們的父兄沒有忙著上朝時，就為帝國管控軍隊並治理管轄省份。

賈汗季為阿克巴與另一位來自琥珀堡的拉傑普特族公主結婚所生，這表示外來政權第五任統治者沙賈汗有四分之三血統是印度人；他的外祖父母則是來自拉傑普特族源遠流長的統治世家。不過在沙賈汗眼中，這條傳承線一直不是很明顯。雖然他的父王在宗教政策上一直都相當開明，而他的曾祖父也是個懷疑論者（並被一些人視為異教徒），但沙賈汗本身則是個正統的穆斯林。譬如，他不常飲酒（雖然他的精美玉製酒杯現在被保存在倫敦維多利亞與亞伯特博物館），他將既有的結盟關係保持在政治層次，自己未娶進印度女人。

一六〇七年，他與姬蔓・芭奴（後來獲賜「慕塔芝・瑪哈」名銜）訂婚。慕塔芝是阿薩夫汗的女兒，阿薩夫汗則出身顯赫的貴族世家，是伊泰默德之子。由於當時他們兩人才剛成年不久，婚禮直到一六一二年方正式隆重舉行。在此同時，沙賈汗已迎娶第一任妻子，是波

斯國王的後裔。數年後他還娶進另一位地位顯赫的蒙兀兒朝臣之女。官方史家並未掩飾第一段和第三段婚姻具有政治意涵，但只有慕塔芝才是沙賈汗的情感依歸。

慕塔芝的祖先並沒有優異的成就。她的祖父伊泰默德（最初被稱為季亞斯貝格）一五七六年來自波斯，儘管身為伊斯法罕（位於今日伊朗境內）前總督之子，他在事業上卻始終不得志，因此興起了往國外發展的想法。他心裡的首選國家是印度，因為阿克巴皇帝的作風自由開明，廣納國外賢能之士。實際上，蒙兀兒王朝對波斯人的態度模稜兩可，懷疑他們是什葉派信徒（這是因為蒙兀兒人本身屬於遜尼派），並認為他們態度傲慢，同時又對他們具有悠久、豐富的藝術文化感到幾分敬重。

不過這趟旅途對他來說並不平順。伊泰默德帶有身孕的妻子及三個小孩，沿著一條商隊路線，往勝利宮的方向前進。勝利宮為阿克巴皇帝的臨時首都，位於阿格拉西方約四十公里。伊泰默德試圖向阿克巴皇帝毛遂自薦，旋即獲賜喀布爾省稅務廳長一職（喀布爾城在當時是屬於蒙兀兒帝國的領土），因而展開他為蒙兀兒人服務的志業。雖然蒙兀兒王朝的政治動盪不定，他卻能應付自如，進而在一六〇五年賈汗季統治初期獲賜顯赫官職，並被封為「國家棟樑」。未久，他的孫女即被許配給新皇之子。

世界之光：努爾賈汗

訂下婚約的同年，伊泰默德的年輕寡婦女兒（也是慕塔芝的姑姑）回到宮中居住，此時能與父母、兄長阿薩夫汗及姪女等親人同住，對她一定是相當大的慰藉。四年後（一六一一年）她嫁給賈汗季，成為他第十八個，同時也是最後一個妾，並進一步強化其家族與皇室之間的關係。因此，甚至沙賈汗和慕塔芝舉行婚禮前，新娘的這個姑姑已經嫁給新郎的父親。賈汗季將「努爾賈汗」名字賜予她，意為「世界之光」，以和他自己的名字相匹配。至於她如何獲得現在的地位，又利用權貴地位做了哪些事，對慕塔芝的故事至關重要，值得我們詳加了解。

當伊泰默德從波斯出發後，身懷六甲的妻子於旅途中阿富汗坎達哈生下女兒，最初名為妮莎（Mihr-un-Nisa，意為「女人中的太陽」）。對於這個家族的歷史，許多評論家著於旅途上的顛沛流離，這家人所有家當一度全被搶走，只剩下兩隻驟。心煩意亂的父母由於沒有能力照顧剛剛出生的女嬰，迫不得已只好將她棄置在路旁。後來她被商隊商人所救，這名好心的商人又碰巧將棄嬰交還給她的親生父母，一家人才又團圓。這個故事可能確有其事，而且至今仍廣為流傳，但最主要的目的可能是為了強調這一家人白手起家，經過許多辛苦血淚遭遇，最後變成大富大貴的歷程。

拉傑普特族新娘——印度皇宮女人的理想化形象,丹尼爾一八三五
年的版畫作品。

妮莎從小就相當清楚她的什葉派和波斯背景。一五九四年十七歲時，她嫁給同為波斯移民的阿富汗（波斯文「Sher Afgan」，意為「殺獅子的人」）。阿富汗在一五七八年企圖暗殺薩非王朝伊斯梅爾王不成，之後逃離波斯，輾轉在蒙兀兒指揮官甘迦南手下謀得一份官職。由於這是一樁宮廷官員與另一位宮廷官員的女兒之間的婚姻，因此會由雙方家族安排並經皇帝恩准後舉行。

阿克巴皇帝統治末期變成危險時代。當時阿克巴已屆六十高齡，世人特別留意他是否有生病的徵兆。他的兒子賈汗季則正值三十壯齡，急欲坐上大位取得權力，因此在北方邦阿拉哈巴德另立都城，以自己的名號鑄造錢幣，並使用伊斯蘭國家統治者的稱號「蘇丹」。其實賈汗季並不須太過焦急，因為他的父皇相當包容，即使面對他的造反也是如此。賈汗季的兩個對手，同時也是他的弟弟，則終日沉溺杯中物，不久即先後命歸西方。賈汗季的頭號大敵應該是自己的嗜酒習慣。皇帝身旁人士認為王儲性情反覆無常，不適合繼承大位，因此提出廢除賈汗季的請求，另立他正值青少年時期的兒子庫斯勞。他們的提議似乎獲得阿克巴的暗中支持。

在這樣的情況下，選邊站顯然充滿危險，對某些人來說更是無所適從。以庫斯勞的母親（也是賈汗季的妾）為例，她是阿克巴最信賴的將軍的胞姊，由於不敢面對母子倆的命運，吞服大量鴉片自殺。但對妮莎的丈夫阿富汗來說，儘管先前曾在賈汗季麾下任職，現在卻選

擇忠於老皇，賭上自己的未來。

當阿克巴在一六○五年過世時，賈汗季已與父皇和好並正式坐上大位。阿富汗雖然獲得赦免，逃過死劫，但方式有點模糊不清：他被發派到邊疆孟加拉，擔任土地管理官員，這可以說既是升官也是降職的任命。一六○七年他再度碰上麻煩，庫斯勞反叛事件再起，因為先前那些餘黨心有未甘，企圖再次謀反叛變。賈汗季雖然此時正在國土另一端攻打坎達哈，由於亟欲了解阿富汗是否涉及此次造反，於是派遣孟加拉省長前去查個水落石出。阿富汗對這突如其來的造訪感到相當震驚，認為來者不善，意圖栽植罪名，於是說時遲那時快，性急的他在還沒來得及開口回覆前，手上的刀已經染成紅色，省長一命嗚呼，而他自己也立刻慘死於省長隨扈的亂刀之下。

妮莎當時年方三十，已成為寡婦的她奉命返回阿格拉，成為宮女服侍太后。事實上，這個職位相當優厚，看不出是針對她死去丈夫的報復，而是蒙兀兒皇帝對於那些無端被捲入爭鬥中的人的同情。此舉同時也顯得特別寬宏大量，因為此時妮莎的父親伊泰默德烏雲罩頂，正遭到盜用公款的控告。

四年之後，風水輪流轉。慶祝波斯新年「瑙魯茲」是蒙兀兒的傳統節日之一，這項傳統早於伊斯蘭的創始，對蒙兀兒人來說不具宗教意涵，而是拿來當作狂歡享樂的藉口。其中一項活動是由皇宮佳麗在後宮擺設市集，透過攤位以物易物，和宮外一般市集類似，她們可在

後宮中隨意走動，不須遮遮掩掩，唯一可以觀看她們活動的男人則是皇帝。在這樣輕鬆歡愉的背景下，賈汗季和妮莎兩人一見鍾情，時為一六一一年春。由於賈汗季心中對佳人朝思暮想，兩個月後隨即舉行婚禮。

派系傾軋

努爾賈汗成為皇后之後，迅速越過其他妻妾，變成對賈汗季影響最大的人。同時，她的父親伊泰默德和兄長阿薩夫汗官職也超越其他朝廷官員。這三個波斯移民父親、兒子和女兒，成為當朝最有權力的小派系。不過這個小團體是由三個人而非四個人組成，因為雖然表面上賈汗季是核心人物，但實際上他已將朝政大權交給他們，自己則終日沉溺在醉茫茫的世界裡，於是蒙兀兒帝國的權力逐漸轉移到他們三人手裡。

上述故事可由當代許多可靠的文獻獲得證實，包括官方的宮廷歷史和賈汗季自己的回憶錄，不過卻有許多不同的版本，有些年代較晚，有些則是主要人物還在世時即已杜撰扭曲，這是無可避免的。由於賈汗季迅速變得完全依賴努爾賈汗，好談八卦的人甚至認為這兩個人或許在市集相遇前早就認識；或許他們纏綿悱惻的愛情故事有前傳呢；或許甚至在努爾賈汗嫁給阿富汗前，他們早已私通往來；或許她嫁給阿富汗就是為了要分離；或許賈汗季讓阿富

汗慘死刀下，目的就是要除掉這個絆腳石（對於那個可憐人遭到殺害一事，有些謎團至今未解），然後將她帶回皇宮以遂己意；或者，這整個計謀不是出自賈汗季，而是努爾賈汗自導自演：她不斷處心積慮利用美色及羞澀的笑容迷住皇帝，以便自己和家人都能魚躍龍門、飛黃騰達。

這些看法及其他意見等等都是由不同評論家所提出，印度及國外都有。有些早期版本無疑是來自英國駐蒙兀兒帝國大使羅伊爵士，他認為不太可能做成他們希望的交易，因為賈汗季的回覆總是由努爾賈汗事先備妥，但他卻無法與她接觸。其他版本則明顯是為了讓這個故事聽起來更加精采而加油添醋一番，現在仍不斷被導遊和觀光客訴說著。不過他們的說法都不約而同指向一件事：要如何解釋從努爾賈汗回到阿格拉到嫁給賈汗季之間的這四年呢？如果他們是老相好而且等不及重逢，那為何他們會苦苦等了這麼長的時間呢？

不論這整件事是天衣無縫的陰謀或部分情節純屬巧合，有一個不容否認的事實是派系傾軋爭權。一六一二年，阿薩夫汗之女慕塔芝和沙賈汗的婚姻進一步擴大了這個小團體的權力基礎。由於上面有兩個兄長，沙賈汗雖然不是合法的繼承人，但他在親王之中卻是最有能力且最有企圖心的人，不但最受父皇寵愛，而且成為最有可能的繼承人。此外，他還獲得努爾賈汗的支持，不過她心裡有一個顧慮。沙賈汗的母親久德浦爾公主高斯耐妮在皇帝妻妾中年紀最長，也是爭寵的競爭者。因此，讓沙賈汗出線無異於就是讓高斯耐妮勝出。但因為努爾

賈汗自己和賈汗季沒有子嗣，所以她最後還是必須支持別人的兒子。沙賈汗不但獲得她的青睞，同時也是最有可能的贏家，而且要娶她的姪女。所以，她刻意栽培這個親王，並確保他吸收她的家庭價值觀和看法。

這個小團體的勢力維持了十年之久，所有國家大事、官職晉升等等，無一不透過他們決定。由於下一代已經涉入並等待接手，對那些失寵的外人來說，眼看大勢已去。

不過好景不常，人算不如天算。首先是伊泰默德在一六二二年過世，而他的妻子（努爾賈汗的母親）則在前一年撒手人寰。根據賈汗季在回憶錄中的記載，他的岳父放棄求生的意志。在雙重打擊之下，努爾賈汗忍住悲痛的心情，為雙親打造一座精緻優雅的陵寢，地點就位在亞穆納河畔的家族花園裡，白色大理石發出閃爍光芒，又稱「小泰姬陵」，這個設計（稍後我們再來探討）變成泰姬瑪哈陵的前身。

由於伊泰默德已不在人間，這個小團體頓失重心，同時也有來自內部的隱憂。沙賈汗體格壯碩，愈戰愈勇，很早就在軍事上立下汗馬功勞，功績彪炳。此時，賈汗季明顯染上毒癮並嗜酒貪杯，努爾賈汗這才如大夢初醒般，意識到自己的權力全維繫於她身為皇后的頭銜，意味著她的丈夫得活著才行，一旦像沙賈汗這樣的繼承者坐上大位，她現在的地位恐將不保，陪伴君側發揮影響力的位置將被她的姪女所取代。因此，儘管先前不斷支持能力出眾的沙賈汗，現在她卻轉而支持一位年紀較輕、較不那麼優秀的親王，名為沙里亞爾，因為他繼

承王位後會比較需要她。她與第一任丈夫阿富汗生有一女，名為芭奴，現在她打算安排將她嫁給沙里亞爾，以「實際行動」來表達支持。這是皇族和伊泰默德後代第三次通婚，只不過這次目的是在分化家族關係，而不是為了壯大勢力。

由於受擺布者不願意配合，努爾賈汗的計謀遂無法得逞，理由之一是因為努爾賈汗的兄長阿薩夫汗執意繼續支持他的女兒和女婿。當賈汗季在一六二七年駕崩後，沙賈汗正式坐上大位，同時將沙里亞爾和其他男性親戚發配邊疆，努爾賈汗自己則被安排送進一間安養院，遠在今日的巴基斯坦拉哈爾。印度就此有了一位新皇后——慕塔芝·瑪哈。

沙賈汗和慕塔芝·瑪哈

沙賈汗在宗教議題上的正統，一般被視為是先前受到努爾賈汗及其他伊泰默德家族成員的影響，這個影響一直持續到他成年以後，不過他並未將這個觀點施加在下一代身上。

他最得寵的長子西闊（生於一六一五年）和阿克巴一樣，行為相當令人匪夷所思，不但翻譯印度教經典（他認為印度教經典與《可蘭經》完全一致），還夢想有朝一日「將兩個大洋匯合」。後來，他被更為正統的胞弟奧郎則布（生於一六一八年）宣布為異教徒，但奧郎則布的虔誠則讓父皇更為憂心。

這兩個兄弟都是慕塔芝・瑪哈的兒子。沙賈汗現在存活下來的所有孩子，除了一個女兒外，全為慕塔芝所生。慕塔芝總共為沙賈汗生了十四個孩子，包括八個兒子（其中四個在嬰兒或幼年時期夭折）和六個女兒（其中三個早夭），前後僅跨越十四年的時間。這項紀錄經常被引述做為沙賈汗對她的寵幸程度，並獲得同時代可靠記述的證實。歷史學家伊納亞特汗評論道，「他集三千寵愛於一身，以致對待其他妻妾不及對她的千分之一。」顯然沙賈汗對待慕塔芝的程度，可媲美父皇對待後母，只有生子和依賴程度方面的差別。慕塔芝頗具有影響力，此點無人置疑，不過她並未垂簾聽政，而是默默地支持著他的丈夫並給予慰藉。

關於沙賈汗的成就，從太子到皇帝，一直都是在軍事方面。他的功績彪炳，但這不能完全歸因於好運或能力，他還必須擁有領導魅力並超過其他人的預期。他接下別人認為是不可能的任務，征服德干部分地區，打敗烏代浦爾的拉納——拉傑普特族首領中最後一位並且是最為頑抗者。

有人可能想知道究竟他是如何將戰場上的英勇作為與家族內的興旺生活結合起來，答案（從現代角度來看可能相當令人不可思議）就是：當他要外出作戰時，便帶著慕塔芝共赴沙場。慕塔芝既要承受懷孕時身體上的痛苦，還得經常在帳棚內度日生活，在這樣的情況下，一六三一年於伯罕普爾生下第十四胎女兒（名為高哈爾雅拉）後不久，她便香消玉殞，年方三十八歲。

據說筋疲力盡的慕塔芝感覺自己大限已近，於是懇求她的丈夫為她建造一座輝煌的陵寢，而且不要再有任何子嗣。這個傳說應屬虛構，靈感應是來自後來泰姬瑪哈陵的建造與沙賈汗並未再娶，不過像他這樣身分地位如此崇高的男人，竟然維持了三十五年的獨身生活，的確讓人難以置信。根據十九世紀歷史學家拉提夫的紀錄，垂死的慕塔芝淚如雨下，雖自知大限將至，仍盼盈望著夫婿，企盼他在她往生後務必善加照顧孩子們與她年邁的雙親，令人為之動容。這一幕倒是比較可信，不過依然未經證實。

在另一方面，根據來自更為謹慎的現代歷史學家的充分證據顯示，沙賈汗面對失去愛妻的傷痛既真誠又深遠長久，有整整一星期的時間，他不但拒絕接見任何權貴人士或參謀顧問，亦不過問任何朝政事務。對身負重責大任的他來說，這算是相當嚴重的失職。他沒有遵照平日每天現身在陽台上，向人民揮手致意的傳統。只要軍隊在伯罕普爾紮營，他就每個星期五前去探訪愛妻的臨時墓塚，並為她吟誦《可蘭經》第一章祈禱文《法諦海》。伊斯蘭要求信徒完全信賴上帝的意志，如果對過世的人表露出太過悲傷，可能會被視為違反這項規定。據說，沙賈汗曾自承，要不是因為這項規定和他對帝國的責任，他寧可退位，將權力分配給兒子們。實際上，自此時開始，他做事的確不再那麼積極主動了，尤其是在征戰方面；他將皇家軍隊的指揮大權交給他的兒子們（他們當時才成年不久），自己則留在都城裡。不過這麼做並不是因為可以獲得慰藉；相反地，在皇宮裡，只要看見慕塔芝生前居住過的寢

宮，他就忍不住淚水直流。足足有兩年的時間，他既未穿戴珠寶也不噴灑香水，更拒絕聆聽任何音樂。從他當時的肖像來看，他的鬍鬚已經變白許多，令人相當不捨。

返回阿格拉後，他旋即在亞穆納河畔選了一塊地，做為愛妻永眠之所，並將城內其他土地賜給這塊地的所有人琥珀王公做為補償。慕塔芝過世半年後，遺體才由二兒子沙舒賈從伯罕普爾運回阿格拉，重新安葬在這個地點，陵寢建築則耗費了十二年的時間才大功告成。從投入的時間、心血、金錢及最終輝煌的成果來看，在在顯示沙賈汗內心是多麼地哀痛欲絕。

結束傷悲

一六五七年，沙賈汗終於倒臥病榻，後續發生的事件直接證實我們對泰姬陵的了解。有些人相信，他選擇將自己埋葬在愛妻身邊，而非在其他陵寢，是因為後來發生的事件所致。

沙賈汗當時人在德里，十年前他將那裡重建為都城。在整個一六四○年代，他一直在進行規模最浩大、最具企圖心的建築計畫：設計一座全新的德里城，以自己的名字命名為「沙賈汗亞巴德」（意為「沙賈汗之城」），地點就位在舊墾植區北方亞穆納河的西岸上。從皇宮可以俯瞰亞穆納河，這是他在居住建築方面最偉大的成就，宏偉華麗、尊貴無比，成為他在位末年的活動所在。

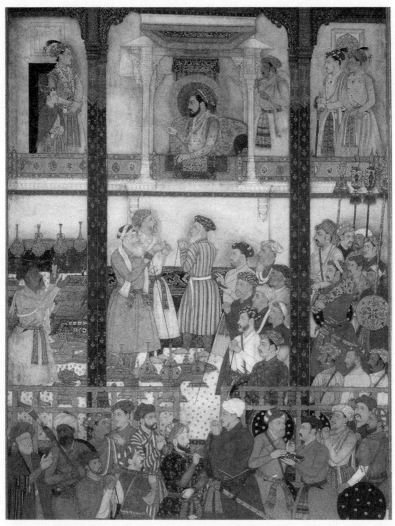

沙賈汗及隨行官員視察贈送給太子達拉西闊（左上角，一旁為奧郎
則布）的結婚禮物。這幅畫由貝虔在約一六三五年所繪。

由於受到病魔侵擾，他遂將朝政大權交予王位繼承人長子達拉西闊，然後返回阿格拉舊宮休養身體。其餘三個兒子各駐守在帝國遙遠的角落：沙舒賈在東邊；穆拉德在西邊的古查拉特；奧郎則布在德干（印度中部南區）。他們都野心勃勃想要繼承大位，同時也意識到父王可能逃不過這場大劫，因此害怕達拉西闊現在手握大權可能對他們不利，而這也是父王所要的結果，因此他們一不做、二不休，每個人乾脆自行稱王，募集軍隊，準備向德里進軍，用武力爭奪王位。

一六五八年初，沙舒賈首先發難，不過他得面臨中央皇家軍隊精銳盡出的主力軍；這支主力軍係由達拉西闊所派遣，指揮官為其子。沙舒賈戰敗後，逃回孟加拉，等待下次機會。在另一方面，奧郎則布就明智許多，他與穆拉德結盟，對抗共同敵人達拉西闊。這支聯軍兩次成功突破派來對付他們的的中央軍隊；第二次是達拉西闊親自領軍上陣。達拉西闊戰敗後，未帶一兵一卒逃回德里，同時奧郎則布和穆拉德的聯軍則以勝利之姿圍住阿格拉。

到現在為止，三個反叛兄弟仍堅稱他們的唯一目的只是要見病危的父王一面，親眼確定他身體康復之後才能安心。他們說他們志不在德里（當然那只是口頭說說而已），而是為了阿格拉的病危父王。不過，既然只是見父王一面，又何須勞師動眾帶領大軍前來，此點則未多加說明。為了回應他們，躺臥病榻的老父只好勉強起身，說他已經感覺好很多，感謝大家不辭辛苦遠道前來探望他，歡迎大家以後有空隨時都可以來云云。不過奧郎則布和穆拉德兩

人根本不領情，他們的大軍在城外將阿格拉堡包圍得水洩不通。歷史學家還指控奧郎則布假惺惺，不敢說出心底的想法。奧郎則布向穆拉德透露說他只想做個隱士，目的是要拯救整個帝國免於受到無神論者達拉西闊的侵害。到目前為止，故事一直圍繞在奧郎則布的虔誠和虛偽打轉，有足夠的說服力。但令人好奇的是，這個伎倆是否能騙過他的兄弟們。

無論如何，聯盟和虛偽並未維持很久，後來奧郎則布想出辦法先監禁穆拉德，然後一舉攻下阿格拉堡，並派遣他的兒子將沙賈汗軟禁起來。此時，木已成舟，奧郎則布再也沒有任何藉口，他現在已是個徹徹底底的叛軍和篡位者，所以乾脆連老父的面也不見。他命令兒子負責看管老王，自己則用接下來幾個月的時間在全國各地追殺達拉西闊和沙舒賈。沙舒賈再度逃回孟加拉，接著忽然間就神祕地在人間蒸發了。他究竟發生了什麼事，無人得知，只知道他最後一次出沒的地點是在海盜猖獗的孟加拉海岸地區。

法國醫生貝爾尼埃和威尼斯冒險家兼庸醫馬努奇兩人曾在不同時間被達拉西闊陣營捉住，他們被放出後都說達拉西闊已到了走投無路的地步。貝爾尼埃記得達拉西闊陣營一度想要進入位於古查拉特邦的阿默達巴德，但那裡的省長因為太過害怕而拒絕了他們：

女人淒厲的尖叫聲把每個人都嚇哭了，混亂和驚慌讓我們不知所措。我們無言地彼此對望，不知再來該如何是好，只能走一步算一步，任由命運擺布。就在此時，我

們看見達拉西闊失魂落魄地走出來，一下子跟這個人說話，一下子跟那個人說話，有時甚至停下來認真詢問小兵的看法。

達拉西闊曾想過逃到波斯，不過在計畫付諸實現前，他已經被逮住並送往德里。奧郎則布將他處死並埋葬在胡馬雍（蒙兀兒第二位皇帝）陵裡。穆拉德被監禁的地方經常更換，最後他也難逃一死的命運。不僅如此，這個整肅行動還延伸到下一代：達拉西闊的長子先遭到監禁，最後被毒死。

在這場政治屠殺中，只有沙賈汗自己是最主要的倖存者，即便像奧郎則布那樣心狠手辣的人，也無法對自己的生父痛下毒手。但這並不是因為這個被罷黜的皇帝仍廣受人民愛戴或具有影響力；恰恰相反，很快就沒有人肯再跟他說話了。貝爾尼埃評論道：「沒有人願意為這位倒臥病榻的年邁老王說話或做些什麼，每當我想到這裡，就難以壓抑心中的憤慨！」那些曾受他提拔的人都已見風轉舵，全部轉向新王效忠。不過，當奧郎則布找到藉口（達拉西闊是無神論者，穆拉德則被控謀殺）對兄弟下手時，他還是不敢動自己的父親，以免玷污了自己身為上帝的僕人既神聖又謙卑的形象。

因此，沙賈汗被監禁在阿格拉達八年之久，直到他在一六六六年撒手人寰。在這段時間，父子倆從未見過面，而他們之間的關係（都是透過信件往返）也不熱絡。除了自由之

外，老王該有的奢侈享受應有盡有。不過看守他的警衛對他都不太尊重，而奧郎則布對於沙賈汗對他的抱怨經常置若罔聞，他只能在一些小事上鬧鬧脾氣，譬如當奧郎則布要求他交出一些珠寶時，便遭他斷然拒絕。

沙賈汗的風燭殘年是在阿格拉的華麗宮殿中優雅度過的，大女兒佳哈娜拉是他最親近的陪伴者，也是他最大的慰藉，因此也引發各種綺想。衰老的沙賈汗慵懶地躺在陽台上，鬱鬱寡歡地望著河灣處往泰姬瑪哈的方向，回憶著昔日的美好時光，來填補他在這世上的最後空虛餘日。這個形象在一九〇二年由孟加拉文藝復興畫家阿邦寧呈現出來，並深深烙印在一般大眾的心裡。

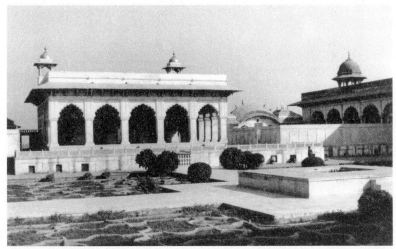

沙賈汗在阿格拉堡的行宮，由他在一六三〇年代所建，後來成為他一六六〇年代的監禁所在。

其他畫家則呈現出不一樣的形象。馬努奇（想法相當齷齪）想像沙賈汗沉溺在無止盡的自我性放縱裡，並說一六五七年引發所有麻煩的那場大病，以及害死他的最後那場病，都是由於過度使用春藥引起的泌尿道感染。即使嚴肅的貝爾尼埃也根據謠言說沙賈汗不但和佳哈娜拉亂倫，還說服一個相當愚笨的毛拉（即伊斯蘭學者）發表法律觀點，說這種行為是正當的，因為男人不該被拒絕享受「自己的果實」。在一般人的心目中，佳哈娜拉是個相當孝順乖巧的女兒，和狡猾、喜愛欺騙但受奧郎則布寵愛的妹妹蘿珊娜拉截然不同。

當沙賈汗過世時，自然由佳哈娜拉負責料理後事。她通知城裡的領導人並請求法律和宗教人員來進行葬禮儀式。根據十九世紀歷史學家拉提夫的轉述：

沙賈汗的遺體從茉莉宮（或稱八角塔）被移出並搬到門廳內，接著根據伊斯蘭教法清洗並收斂放進棺木內後，開始念誦經文。最後，遺體被放置在檀香木櫃內。在送葬隊伍的跟隨之下，靈柩通過城樓的矮門被運出城外。這個矮門平時保持關閉，現在則特別為葬禮開啟……阿格拉總督郝斯達汗在帝國官員的陪同下，於黎明前趕赴河畔。靈柩運過河後，依照適當的禮儀被埋葬在慕塔芝·瑪哈墓旁邊。在這座為愛妻所建造的陵寢裡，現在他終於可以永遠陪伴著她了。

儘管有總督、官員及送葬人員等等，但對於老王的駕崩，大家似乎特別對某事避而不提。

在德里的奧郎則布聽到沙賈汗過世的消息時，據說是傷心落淚。根據拉提夫的記載，他告訴貴族們自己真心渴望去探望父王，在臨終前見他最後一面，接受他的祝福，並參加葬禮，送他最後一程，但真無奈啊，這些請求全都被拒絕了。拉提夫還說，「在場的官員和貴族們無不感到震驚」；也許是實在不知該如何回應這過分虛偽的惺惺作態吧。

奧郎則布更加誇張，他親自造訪阿格拉，在雙親墳前再度流下兩行熱淚，並念誦〈法諦海〉為亡靈祈禱。他也去探視住在城裡的佳哈娜拉，安慰她並請她節哀順變。後來他決定在阿格拉多停留些時間，以便反覆進行這兩項探訪行動。每天他都到泰姬陵念誦〈法諦海〉祈禱文，施捨東西給窮人，然後便前去探望佳哈娜拉，還請貴族們親自向她致意。著名的珠寶鑲嵌孔雀王座是沙賈汗委任工匠製作的寶物，象徵其統治地位，奧郎則布下令將這件珍品從德里取過來，安置在阿格拉堡的公眾大廳內，為開齋節期間舉行的盛大諸侯接見儀式做好準備，屆時奧郎則布將頭戴冠冕，親自會見滿朝文武百官。

老王屍骨未寒，新王已迫不及待正式昭告天下他們的新皇帝是誰。過去八年來，阿格拉的居民都知道他們有兩位皇帝：一位在德里，另一位則被軟禁在這座城裡。篡位者先前偏愛德里，但現在既然父王已經不在人世，他就不必再有所顧忌，可以名正言順地坐在竊取來的

王位上，也象徵著舊時代正式結束，塵埃落定。

奧郎則布接下來統治了四十年，他的權力從此未再受到嚴重的威脅或挑戰，不過他變得極為敏感，不輕信任何人。他對年長的拉傑普特族貴族特別提防，因而動搖了當初阿克巴建國的合作根基。歷史學家回顧歷史，認為蒙兀兒帝國在沙賈汗在位時達到顛峰，當奧郎則布繼位後，則開始邁向衰亡之路。

寶石匕首

然而，實際上蒙兀兒帝國的興盛時期並不明顯。在那個無情、爾虞我詐的世界裡，達拉西闊雖貴為太子，同時也是個人道主義者、唯美主義者兼詩人，他擁有強烈的企圖心，但在臨死前卻遭受極為野蠻的待遇及羞辱。庫斯勞王子被許多人視為比他的嗜酒父親更適合統治，但不幸卻在賈汗季的命令下雙眼被弄瞎，最後甚至慘遭沙賈汗的毒手。即使是性平靜的伊泰默德，當他失寵並輸給充滿嫉妒心的對手後，也開始變得急躁起來。由於故事裡沒有一個角色是完美無瑕的，所以每個人或多或少都曾因為恐懼和別人的罪惡而受到傷害，但這並不表示所有人都沒有道德感或缺乏同情心。他們也有感情，甚至熱情。不過由於他們經常活在遭到背叛或打敗的恐懼之中，被質疑時因此容易魯莽行事（例如阿富汗），獲勝時變得

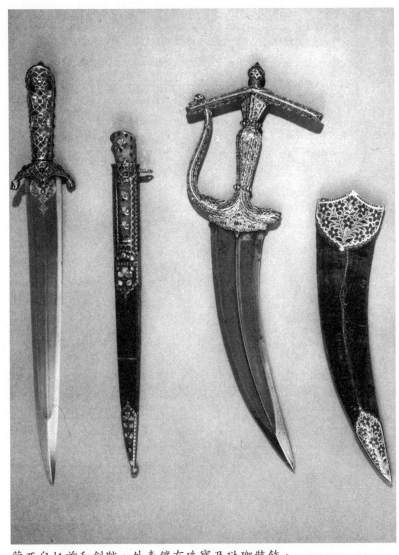

蒙兀兒匕首和劍鞘，外表鑲有珠寶及琺瑯裝飾。

驕傲無情。由於太容易受外力影響，無法自制，使他們有時覺得自己只不過是棋盤上受人擺布的棋子。

許多寶萊塢電影都對泰姬陵的故事多所著墨，但成敗褒貶不一。印度最膾炙人口的電影「蒙兀兒王朝」（一九六○年）生動描繪出前述種種無奈的景況，可說是蒙兀兒時期的代表作，但時空背景卻安排成更早期，敘述傳說中賈汗季早年在阿克巴王朝的愛情故事（不過或多或少有所曲解）。這部探討兒女私情與國仇家恨的愛情悲劇，片中卻出現後來沙賈汗在位時期的宮廷建築，時空錯置，可見在一般大眾的印象中，「蒙兀兒」即等同於泰姬陵時期。

即使私下密謀、互相殘殺，在現實生活中，蒙兀兒的親王和大臣們仍贊助並購買了許多世上最精緻的藝術作品，包括裝飾用的紡織品和珠寶、繪畫、繪有插圖的手稿、音樂、日常用品器具，以及居住、祈禱和埋葬用的建築（包括宮殿、清真寺、陵墓）等，還贊助或僱用能力傑出的藝術家與建築師。宮廷裡某些外國評論家私下甚至說，賈汗季對繪畫的鑑賞力與沙賈汗對珠寶的知識，遠勝過專業領域的行家。

蒙兀兒人的視覺文化獨特出眾，辨識度極高，絕非虛有其名。這是優良工藝加上多元傳統交織而成的藝術成就，包括蒙兀兒自身的中亞傳承，以及印度技藝和長久以來建立的風格等，此種複合文化或許是蒙兀兒帝國留給世人最偉大的遺產。下一章，我們將探討這個文化中最傑出的建築作品。

第二章　設計

泰姬瑪哈陵的設計與長眠於此的那對愛人一樣，都已經變成了神話。過去老派作家、近代學者和好爭論者無不針對這棟建築的風格與成就，競相提出各種看法和見解；現在則較採用一般大眾的角度，傾向避談建築物本身。新聞記者稱泰姬陵為「愛情的象徵」，而不用「印度伊斯蘭」或其他涉及設計風格的代名詞。導遊可能會告訴你，這棟建物的設計是根據建於一五七〇年位在德里的蒙兀兒第二代皇帝胡馬雍的陵墓設計而成（只有部分是真的），完工後建築師的雙手即被砍斷，以避免他在別處興建雷同的建物（這絕不是真的）。但撇開這些八卦不談，建物本身的風格是不證自明的，看過那麼多泰姬陵的圖像後，當我們變成觀光客親眼到此一遊時，它的風格和氛圍便盡收眼底，根本不會想到前述的不同詮釋角度。

不過，建築設計不會是憑空出現的。泰姬陵的偉大成就，在於它融合了各項多元傳統，以及其所建立起的各種關聯意義。接下來我們就先來了解這些意義為何，然後探討與建物設計有關的一些傳說。

話說從頭

泰姬瑪哈陵的設計師可能是從三個相關傳統獲得靈感：蒙兀兒在亞洲祖國的建築，印度先前穆斯林統治者所興建的建築（尤其是在德里地區），和印度本身更早以前的建築技術知識。

蒙兀兒王朝的創建者巴布爾繼承一個名為費爾干納的小王國，位在今日的烏茲別克境內，初期由於受到對手及不幸事件等種種因素的影響，使他無法繼續傳承並保有他渴望控制的撒馬爾罕城，因此轉而尊崇中亞最古老的城市撒馬爾罕為其先祖帖木兒的都城。發生於十四世紀末的這種轉變，被稱為「流浪的折磨」（並成為英國伊麗莎白時代劇作家馬婁創作著名戲劇「帖木兒大帝」的靈感）。對巴布爾來說，帖木兒不只是一個無法抵擋的征服者，他還是所有最文明藝術（包括建築）的贊助者。他的輝煌戰功包括曾在一三九八年劫掠德里，並指定代理人接掌搖搖欲墜的圖格魯克王朝，然後才凱旋歸鄉。由於這個先例的關係，一個世紀後巴布爾才將注意力轉向印度，於一五二六年在帕尼派特發動戰爭，擊敗德里的統治蘇丹洛迪，建立新據點，展開帝國的鴻圖大業。

不過巴布爾及其後的繼任者都忘了他們的出身，他們也是蒙古人成吉思汗的後裔，這層關係反映在「蒙兀兒」這個名稱上。但他們反而以帖木兒的事蹟為傲，幾乎已到了迷戀的地

步。除了他們身為帖木兒王朝成員所提及的許多銘文之外，一幅零碎圖畫（現被收藏於大英博物館內）將這個身分的意涵充分顯示出來：描繪幾位蒙兀兒皇帝和帖木兒的兒子們在某個皇家花園宴會上同席而坐。這在歷史上是不可能的，因為它將不同時期的人物放在一起。不過這幅畫的主要目的不是記錄某個事件，而是表達某種想法，這個想法深深埋藏在蒙兀兒人的主體性上：選擇帖木兒做為他們的祖先。

這個想法也反映在蒙兀兒人一些最著名的建物上。舉其犖犖大者，第二位蒙兀兒皇帝胡馬雍的陵墓建於一五六〇年代，也就是其子阿克巴在位初期。這座陵寢不只是對某個個人的紀念，還宣示整個王朝的部分是永恆的，後來變成該皇族許多後代的埋葬地點所在。不過這座陵寢顯示出他們是來自外國，因為其圓頂及隱藏式拱門的線條，讓人想起失落之城撒馬爾罕的建築。這個意像後來傳承給某個類似的計畫──泰姬瑪哈陵。

要說明另一個靈感來源──蒙兀兒人之前的伊斯蘭印度建築，我們得再往前追溯一些。

伊斯蘭教經由兩條路徑進入印度，一條為海路，以商業為主，比較安全；另一條為陸路，比較不安全。從古羅馬帝國時代以來，印度從古查拉特到喀拉拉的西海岸港口就一直與阿拉伯海有貿易上的往來，當某些阿拉伯商人於七世紀改信伊斯蘭教後，伊斯蘭教即經由這條路徑進入印度，後來有些人定居下來並融入當地，成為這個大熔爐的一部分。經由陸路前來的人則從西北抵達，他們沒有意願交易或甚至定居下來。從十一世紀開始，統治今日阿

富汗地區的軍閥開始跨過興都庫什山脈入侵，大肆劫掠印度的富有寺廟城市，並將戰利品運回。直到十二世紀末，他們的存在才變成固定，當時拉傑普特族結合成一個聯盟，企圖制止這些外來者，卻遭到他們擊敗，庫爾人領袖穆罕默德則在德里正式稱霸。

穆罕默德凱旋而歸，由於無法忍受當地的氣候，所以他派遣代理人駐在德里。一二○六年時，這位代理人索性自行稱王，並以自己之名統治德里派遣代理人駐在德里。成為一個新政治實體，一般稱為德里蘇丹王國。在往後三百年間（直到蒙兀兒人征服印度之前），這個王國以德里為據點，不斷向外擴張發展。不過，由於從德里派遣統治隆各邦的省長上行下效，仗著天高皇帝遠，乾脆在當地自行建立新的蘇丹王國，以致德里蘇丹王國不時發生分裂。這些統治政權經常由於內亂或外國入侵而遭到驅逐，權力通常轉移到另一個穆斯林團體手中。到十六世紀初時，北印度大範圍區域，往南最遠達德干地區，都在穆斯林的掌控之下，不過他們各自為政，形成分裂的局面。

在這樣的背景下，蒙兀兒在一五二六年的征服，可被視為不過是另一個階段的競爭，但它卻是印度所有蘇丹王國中最大的政治實體和中央政權。不過這些地方已經在穆斯林的統治之下超過三百年，並且各自擁有歷史悠久的建築，我們並不清楚蒙兀兒人最初是如何企圖重新征服各省並統一成一個大帝國。早期的蘇丹，不論是中央或地方，都建造了堡壘、宮殿、清真寺、陵墓、伊斯蘭學校及旅店，因而奠定了建築的厚實基礎，蒙兀兒人因此可依據自己

的風格自行建造發展。

軍隊在行進中很少會有建築師隨行，這是因為軍中專家的任務大多是摧毀而非建設。帖木兒則不同，接見過來自遠方的建築師後，將他們送入撒馬爾罕城，不過卻造成建築師從被征服地區往外移動的情況。征服者如想定居並建設，則須依賴當地技術並就近僱用專業人員。

在印度，這樣的人多如過江之鯽。印度有一項石造建築傳統，可回溯至西元前三世紀。最早使用挖掘或岩石切割法，後來改採梁柱系統建造。優良的建築石材來源多（不同於西亞和中亞的沙漠），使用知識也相當豐富。為卡休拉荷、瓜廖爾和歐斯亞等拉傑普特族王所建造的宏偉廟宇，顯示出石材切割的優異技術，而其所代表的傳統當時依然廣受遵行。配合的建材和技術會形成蒙兀兒設計師的第三個重要資源。

當然，如我先前說過，這些主要靈感來源──帖木兒、蘇丹王國和印度──絕非清楚可分。帖木兒和蘇丹王國建築及其他地方（尤其是波斯）的伊斯蘭建築具有強烈的共通性，因為早在蒙兀兒人來印度之前，蘇丹王國的建築師即一直依賴印度的技術。所以，這不是三個完全分離的傳統，而是一個包括蒙兀兒人採用其他技術在內的大熔爐。然而明顯的是，蒙兀兒人自己不但了解這三個參考點，還將之與其他文化傳統加以區別。選擇基本的形式和規畫時，他們遵循印度先前穆斯林統治者設下的前例，有時強調他們想要的特殊出身，讓他們的

設計頗有帖木兒的影子，但故意在過程中挪用當地的知識和技術。要了解泰姬陵的設計工程，這三個來源都相當重要。

陵墓形式

現在如果皇帝下令你為皇后建造一座陵墓，你要如何在伊斯蘭印度著手設計？外觀如何？在這方面，當地沒有可供參考的前例可循，因為印度人不會埋葬死人，而是先將死者火化，接著撒布骨灰。不過，在印度有相當多更早期的穆斯林陵墓，或許可提供一些線索。

當印度的最早穆斯林征服者面臨這個難題時，他們得將視線放到國外尋找答案。儘管傳統上葬禮傾向簡單隆重，早期的伊斯蘭政權已經發展出各種令人印象深刻的陵寢。最直接的是個單一方形墓室環繞一座墳墓，頂端設有一個圓頂，經由一個拱形門口進入。建物的設計盡可能簡單：一個大型立方體，頂部挑高，側邊有一個洞口。不過，表面還是相當豪華，採用裝飾砌磚或有顏色的瓷磚。烏茲別克布哈拉薩曼王朝伊斯梅爾（死於西元九四三年）的陵墓即為此類的前例。此類設計使用於埋葬早期德里的蘇丹，例如伊爾杜德米什（死於一二三六年）和季亞斯（死於一三三○年）。主要差別在於，布哈拉及其他國外陵寢係由磚塊砌成，德里的陵墓則用石材做成，這是因為在德里石材比較容易取得，石匠也較多，因此

通往瓜廖爾城堡的象門入
口，建於約一五〇〇年；
這是受巴布爾欣賞的少數
幾座前蒙兀兒印度建物之
一。

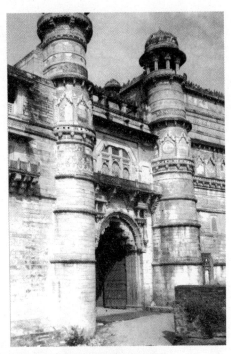

德里季亞斯陵。

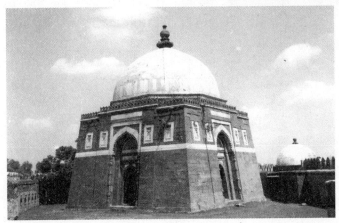

造成明顯的差異。伊爾杜德米什陵墓內部極盡奢華，每寸都有複雜的雕飾。季亞斯陵在細節上則較為克制，不過採用兩色石材，白色大理石與紅色砂岩相映生輝。

以上兩座陵墓以及後來的陵墓中，大體都是在南北軸心上，頭部朝北，臉部朝向側邊或西向——往麥加的方向。建物的西側封閉，以容納一個面向麥加的聖龕，和清真寺內一樣，其他三邊則保持開放。不過建議訪客從南邊（死者的腳部）進入。

這個簡易設計最早的變化是從方形變成八角形，應該是參考伊斯蘭君主建物的外形，也就是耶路撒冷聖殿山建於七世紀的金頂清真寺，先知穆罕默德就是從這裡騎戰馬升天會見真主阿拉。伊拉克薩馬拉比亞墓（建於西元約八六二年）有時被稱為伊斯蘭第一座的陵墓，也有類似的八角形狀。這項改變後來在十四世紀時被引進印度次半島，巴基斯坦木爾坦聖人魯肯阿藍（約一三二〇年）以磁磚覆蓋的宏偉陵墓就是第一座這類的建物。

在後來的一些例子中，設計變得稍微複雜，以一條走廊環繞中央八角墓室，變成一種圍繞建物的單坡長廊。這種設計被應用於十五世紀德里薩伊德蘇丹的陵墓（此王朝係由帖木兒所建立），十五世紀初也被他們的一些繼任者所採用。一五四〇到一五五五年間，此種設計再度受到採用，當時胡馬雍被逼退位並遭到短暫放逐。在此時期，德里有一位貴族自己建立此種形式的陵墓。擊敗胡馬雍的篡位者蘇爾王朝的瑟爾汗，則在比哈爾邦瑟瑟拉姆為其父和自己興建了更多精緻的多層陵墓。此種設計最後則是使用於蒙兀兒貴族阿達姆汗的陵墓中，

於一五六○年代建造，距最初出現時間已有兩百年之久。

我們不禁要問：走廊的用途是什麼呢？走廊一般為頂部覆蓋、兩側開放的空間，是房屋居住空間的延伸，介於內部和外部之間的中間區域，同時提供遮蔽及通風的功能。今日，走廊在印度國內建築仍是常見的設計。既然如此，那麼走廊在陵墓中的功能是什麼呢？有一個可能的解釋是，走廊方便訪客在陵墓周圍走動，是一種尊敬的表現。舉例而言，巴布爾在他的回憶錄中記下探訪並繞行聖人陵墓的情形，後來蒙兀兒人也如此遵循。

不過聖人的陵墓並沒有設置走廊，而是採用較簡單的方形設計。

即便如此，趨勢逐漸演變興建更大、更精緻的陵墓，符合所謂宏偉的形容詞。一五六○年代德里建造胡馬雍陵後，陵墓建築發生大躍進，比印度先前任何一座陵墓更大、更宏偉。在寬約九十公尺的挑高平台上，設計結合了方形和八角形兩種形式，安置石棺的中央八角室周圍有形狀相同但外形較小的廳堂環繞，以長廊網絡彼此相連。圍繞這些建築的外牆應為方形，不過由於角落被削成斜角的關係，變成不規則八角形。輪廓（圓頂除外）看起來像個粗糙的立方體，由五個相互扣連的八角形塊體所組成。

朝聖者造訪蘇菲聖者的陵墓並繞行，同時祈求平安幸福。但這個習俗和蘇丹與貴族的情況略有不同。訪客在蘇丹陵墓前，只能為死者的靈魂祈禱。也就是說，這是**為**而不是**向**往生者祈禱。這可以說明，儘管有上述例外情形，大多數政治人物的陵墓則稍有不同。

在比例和結構複雜度上，胡馬雍陵融合先前所有特色。蒙兀兒文獻將之歸功於一位名為季亞斯的波斯籍建築師，他被延聘來執行該計畫。儘管有許多特色是新穎的而且相當依賴引進的技術，但也有傳承。印度所有先前的陵墓可能相形見絀，不過並未完全被遺忘。基本原則維持不變，胡馬雍陵基本上仍是一個頂部凸出的建築，其幾何形狀係以方形和八角形為基礎，明顯是承襲自位在相同城市、建於三百年前的圖格魯克墓。

那些由胡馬雍陵發展出來的相同原則，後來成為泰姬瑪哈陵設計師的設計基礎。不過，後者在平面和大小上實際上更為單純，或者可說更為簡潔，但這項發展並非是該設計的進一步精緻化。雖然胡馬

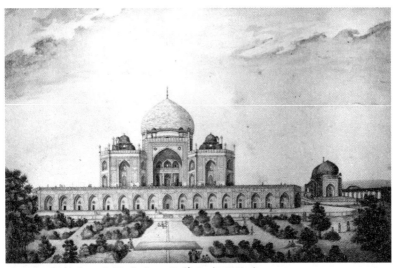

德里胡馬雍陵，由該城市一位藝術家所繪成。

雍陵的外觀有融合八角體的明顯跡證，但在泰姬瑪哈陵，八角體則被置於同一條線上，以產生更為一致的正面。先前拱門有各種大小，現在則變成只有兩種尺寸，中央拱門高度為側邊拱門的兩倍，斜角經過精密校正，以配合有側邊拱門的邊角，因而在建築周圍產生一種移動或流動的感覺。

泰姬陵的內部結構也相當簡潔，設有相同的中央八角廳，角落則有形狀相同但外形較小的廳堂環繞，不過連結長廊是沿建物本身的主軸心而非以四十五度角伸展，形成某種繞行的通道。除了四個邊角的八角廳外，還有四個長方形廳位在其間。因此，此種設計是所謂「哈希必依特」（或稱「八座天堂」），係指圍繞雙倍高度中心的極端對稱分組。雖然在繪圖上，我們仍可獲得一些蛛絲馬跡。巨大的中央圓頂置於一根圓柱上，周圍八角亭上方有四個較小圓頂圍繞，此種設計也可溯至胡馬雍陵，不過邊角涼亭和圓頂比較不明顯。此種圓頂亭即所謂

尺寸上也再度增加，每邊的寬度比胡馬雍陵多九公尺，總高度（包括上方的尖頂飾和下方的墩座）更拔升至六十公尺。除了大小之外，比例上也有改善。如果去除尖頂飾和墩座，雖然胡馬雍陵已相當雄偉，但與泰姬陵相比，還是差了那麼一點，它的元件關係不夠清晰俐落，使得整體設計看起來就沒有那麼渾然天成的感覺。

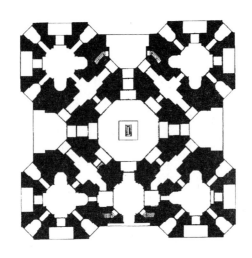

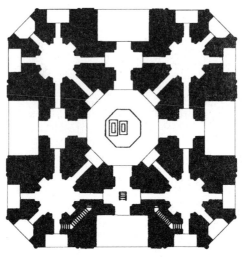

胡馬雍陵（上圖）和泰姬瑪哈陵（下圖）的地面層平面圖。

的「雨傘」，從十五世紀以來即為印度穆斯林陵墓常見的組件，不過卻是來自於印度本土，在早期拉傑普特堡中經常可見。和陽台一樣，「雨傘」也是當地發展出的型式，後來逐漸受到廣泛採用。

因此，在「集大成」（將基本建築元件重新組合）的泰姬瑪哈陵中，幾乎每個概念在印度都曾被嘗試過，不過它將現有概念整合並加以改善，使其在整體上變成自然、具有原創性。

露台

進一步觀看泰姬陵的外觀和裝飾前，讓我們將視野放大，先來看看它的周圍環境。幾乎每位泰姬陵評論家都會指出，泰姬陵的宏偉主要是由於它被設置在衛星建築和花園之中。

陵墓首先被占據墩座角落的四個尖塔環繞，三大組成區塊──陵墓、尖塔及墩座──都以白色大理石做為唯一的表面材質，營造出一體感。這麼做似乎有點奇怪，尖塔是叫拜者用來宣布禱告時刻的塔樓，是清真寺必有的建築，但在陵墓裡並沒有作用，一個已嫌多餘，四個便未免匪夷所思。唯一有承襲以往建築的地方是四個尖塔似的塔樓設計，在希坎達拉阿克巴大帝陵（一六〇五～一六一二年）前通道上方，和在泰姬陵一樣，都只做為裝飾用途。

不時有人測量這些尖塔後，說它們稍微外傾。有一個比較可信的說法是，這些尖塔是故意這麼設計的，以防止它們在地震時傾倒，損毀陵墓。另一個說法是，它們必須向外傾斜，這樣看起來才會是直的，以校正所謂視差的光學幻覺，如果這些尖塔完全是直的，則從地面往上看，它們會向中央圓頂收斂，反而給人歪斜的感覺。不過，這些合理的說法仍無法遏止印度新聞媒體不時刊出恐怖的故事。每次有新聞記者知道尖塔傾斜之謎，就會出現以「古蹟遭到忽視」為標題的新聞，並警告說它們和比薩斜塔一樣，即將要倒塌了，因此在印度負責管理泰姬陵的政府主管機關考古局得不時向緊張兮兮的最高法院再三保證，這些尖塔絕無倒塌之虞。

支撐陵墓和尖塔的大理石墩位在更大的紅色砂岩露台中央。雖然僅高出花園數公尺而已，但這個露台將整體建築墊高了一些，因此很遠即可望見，還可多容納兩棟建築。西邊為清真寺。

和尖塔不同的是，清真寺經常做為陵墓的附屬建築，有時這個關係則顛倒過來。早期德里蘇丹伊爾杜德米什的陵墓建在知名的奎瓦吐勒清真寺（今日印度最古老的伊斯蘭寺院，一九九三年被列為世界文化遺產）園區內，和該清真寺後來較小的伊瑪目（伊斯蘭教宗教領袖或學者的尊稱）之墓一樣；另一個蒙兀兒早期的伊瑪目兼詩人賈馬利（筆名），則將他的墓建在鄰接他講道的清真寺建築群內。在這類例子中，陵墓位在現存的清真寺內，表示同樣

也具有神聖性。在其他地方，清真寺被視為陵墓建築的一部分，做為探訪陵墓者的祈禱廳，具有宗教上的功能。泰姬陵的清真寺也具有這樣的功能，現在仍定期做為星期五祈禱之用，當日只有穆斯林可自由進出該建築，以彰顯其宗教用途。該清真寺係以紅砂岩建成，是設計來搭配陵墓，但又不會喧賓奪主。

露台的另一端是清真寺的「鏡像」，即複製該清真寺外形的建築。由於方位相反，面向這棟建物就等於背朝麥加，因此它沒有一般指出適當膜拜方向的聖龕，不適合做為祈禱之用。這棟建物一般稱為「米合曼哈那」（意即客房），據說是做為會議廳，以容納那些參加一年一度「厄斯」的朝聖者；每位聖人都有一個「厄斯」，意指「結合」，通常在其生日或忌日時舉行，參與的追隨者可獲得更多祝福。此慶典通常在慕塔芝忌日當天舉行，為該陵墓早期常見的活動。不過我們探索的目的是在進一步尋找更合理的解釋，而非僅止於走馬看花而已：這棟建築最主要的用途為平衡清真寺，是維持整體設計對稱的一個組成部分，這項功能反映在其更為人熟知的名稱「賈瓦」上，意為「答案」。賈瓦的豪華程度與尖塔相當，目的同樣是彰顯陵墓的宏偉輝煌。

花園

整個露台僅占大花園的一端，但有將整個陵墓園區擴展的作用。花園的功能不僅止於造

景而已，對陵墓的設計、意義，甚至經濟方面，也具有相當的重要性。

花園以一道高牆環繞，依照傳統所謂「四園」式設計：數條溪流蜿蜒其間並匯合在中央

水池，將花園分成數個部分。此設計來自前伊斯蘭古代波斯，當時是為了因應惡劣地形所設

計：圍牆之外為沙漠，圍牆之內則是肥沃的土壤和結實纍纍的作物，在荒地中自成一個獨立

世界。在伊斯蘭的波斯中，這個概念獲得進一步發展，將花園轉變成天堂的象徵。「天堂」

這個名詞原意是指圍繞此種形式花園的圍牆，此處則將原始意義和象徵意義相互結合。

《可蘭經》時常提到花園是信徒的獎賞。花園所呈現出的來生意象，包括圍牆環繞的花

園、葡萄園、永遠的安逸悠閒、果樹、涼亭及蜿蜒水流、源源不絕的噴泉、舒服的躺椅、享

用不盡的美酒佳釀等等。酒雖然不是唯一的飲料，不過確實是存在的：「敬畏的世人所蒙應

許的樂園，其情狀是這樣的：其中有水河，水質不腐；有乳河，乳味不變；有酒河，飲者稱

快。」（《可蘭經》第四十七章）這可以解釋為何這個樂園裡有種植葡萄。除了可讓人休閒

放鬆之外，這個天堂樂園還生產水果，所以不是只有裝飾性用途而已。

在伊斯蘭文化中，人間的「樂園」變成天堂的象徵，河流裡的水做為灌溉而不是飲用。

因此，這個花園的形式、豐饒和休閒，指涉《可蘭經》中所描繪的天堂樂園。

這個概念後來才輾轉傳進印度。由於花園脆弱、不易維護，最初似乎沒有受到德里蘇丹

的青睞。當蒙兀兒征服印度之後，皇帝巴布爾在日記中列出印度的缺點，據說其中有一項就是缺乏有圍牆的花園。在一段經常受到引用的話中，他喃喃抱怨道：「沒有葡萄、香瓜和其他甜美的水果，沒有冰塊或冰水，市集裡沒有美味的麵包或熟食，沒有熱水澡堂，沒有學院，沒有蠟燭、火炬或燭台……。」當然，列出這麼一長串似乎有點太超過，可能是為了達到文學上的誇張效果。巴布爾說印度缺了一大堆東西，不過他怎麼也不肯承認印度擁有一些具體建設的事實，尤其是花園。在此之前，花園在印度一直做為宮廷建築的一部分，已經存在超過一千年的時間，不過卻沒有顯示在交叉軸心的設計圖中，也不屬於「四園」式。

因此，巴布爾自稱將四園式設計引進印度的說法，可能會引發爭議。但可以確定的是，他在新取得的領土各地搭建了不少這類形式的花園。在阿格拉建置花園是他做的第一件事，時間甚至比興建清真寺更早，其中一座花園位在拉吉斯坦邦多爾浦，後人是根據他的日記才知道曾有這座花園，但它消失已久，直到一九七八年被美國一位學者發現，才又重新出現在世人眼前。這位學者就是伊麗莎白莫尼漢，她曾寫過一本有關蒙兀兒花園的書，內容豐富，讀起來饒富趣味。

儘管概念簡單，這種結合四園式花園和陵墓建築的形式，卻有可能是蒙兀兒人所首創。

這個組合簡明易懂：如果花園是天堂樂園的意象，那還有什麼地方更適合陵墓呢？此外，當一個地方於贊助人在世時受其資助而發展成一個花園，死後便可能成為他最適合的依歸之

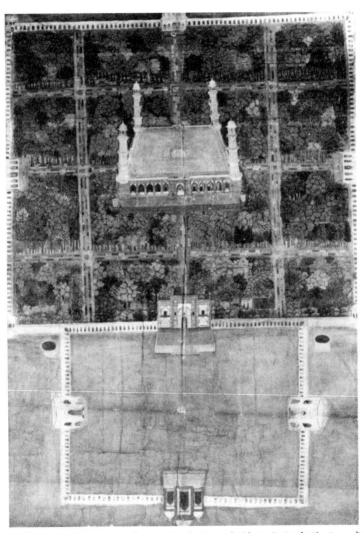

賈汗季陵，位在現今巴基斯坦拉合爾；布料上水粉畫作品，畫家
來自拉合爾，十八世紀末。

地，如努爾賈汗為其雙親所建造的陵寢，即位在先前屬於他們的花園裡，賈汗季在回憶錄中稱之為伊泰默德的「河畔住所」。貴族喜愛在生前建造陵墓（可能是不確定一旦他們與世長辭後，別人是否會在乎他們的身後事），只不過是暫時先以花園形式出現，這個做法進一步建立了花園與陵墓建築之間的關聯。

在皇帝的贊助下，花園規模變得極大化。首先就是德里的胡馬雍陵，位在一個廣大的四園式花園中，各區再以水道分成八個同樣大小的部分，後來這個設計在希坎達拉的阿克巴大帝陵（建於賈汗季的統治初期）與拉合爾的賈汗季陵（從一六二七年開始在努爾賈汗的贊助下建造）的花園得到進一步的發展。泰姬陵的花園雖然在順序上排列第四，但各邊長約三百公尺，是最大也是最複雜的建築，每區（以小徑而非水道）分成四個部分，然後各部分再切成四個區域，總共有六十四個區塊。在前三種情況中，陵墓位於四園式花園的正中央。泰姬陵則置於鄰近的露台上，除了呼應河畔地點外，此種設計可讓整個花園盡入眼簾，而位在兩條溪交匯處的水池設計在正中央，更凸顯出天堂樂園的意象。

這個意象不僅為陵寢提供了一個適當所在，還改變了建築物的意涵。花園的每個組成部分呼應《可蘭經》中的描繪，而如此龐大的建築是如何被納入這個設計的呢？當代泰姬陵主要專家柯奇曾說過，我們應將泰姬陵視為死者在天堂的華廈，也就是慕塔芝在另一個世界的住所。這麼一棟雄偉的建築，當然也是在《可蘭經》的描繪之下…「此世的生活只不過

是一場戲、一場空，只有來世的華廈才是敬畏上帝的人的最終依歸！你難道還不明白嗎？」

（《可蘭經》第六章）二十世紀美國藝術家康頓評論泰姬陵時，曾一針見血地指出：「泰姬陵不是人間的建築，而是天堂的華廈。」許多其他評論家傾向於將泰姬陵視為天賜而非凡俗之物，這個想法可以說和建造它的凡人不謀而合。

雖然這個花園對整座陵墓意義非凡，但是由於泰姬陵的目前維護狀況並未達到最理想的園藝標準，反映出二十世紀初立意良好但缺乏內涵的改建，因此造成它現今狀況不盡如人意的原因之一。持平而論，花園有千樣百種，通常很難確切了解早期某個特定花園的外觀，然而根據文獻及繪畫紀錄，我們可以對蒙兀兒花園有些了解，以及為何它們和泰姬陵不同的原因。

首先，蒙兀兒花園和《可蘭經》裡的天堂樂園一樣，也具有生產功能，種植的水果包括蘋果、杏仁、櫻桃、芒果、桑椹、水蜜桃、梅子、鳳梨、香蕉、番石榴、石榴、榅桲、甜瓜、西瓜等等，還包括各種柑橘類（檸檬、酸橙和柳橙）以及棗子、無花果、葡萄和甘蔗，栽種的核果包括杏仁、胡桃和椰子。我們現今無法確認這些水果有多少是原本就種植在泰姬陵，不過可以確認的是，這些果樹所生產的水果是收入來源之一，用來支付陵墓管理人員的薪水及津貼。

此外，泰姬陵也有其他收入來源。它擁有土地，皇帝並賜與泰姬陵許多村莊，以便與其

他地主一樣收取租金。鄰接陵墓園區南邊的區域，昔日稱為慕塔芝鎮，現則稱為泰姬城，那裡的功能性商店和旅店也有收入，可協助維護建築和支付工作人員。根據拉提夫的說法，這些商店一年收入為二十萬盧比，這個數字比墓園本身的收入還多，在陵墓園區的總收入中占有相當大的比重。到十九世紀時，這個謹慎規畫的財務支援系統失靈，當時公園內的樹木甚至出租給當地花匠賺取租金。

關於泰姬陵的最初形式，另一個重要特色為河畔地理位置。像蒙兀兒時代的一般大眾一樣，觀光客從南邊（陸地邊）進入園區，穿過外院後進入宏偉的入口大門。沙賈汗則是搭船抵達（他在世和過世時都一樣），選取這個地點是因為靠近河流的關係。

在其他地方也有位在河畔的蒙兀兒墓園存留下來，包括伊泰默德陵和知名的蘭巴（正確應稱為阿蘭巴或「和平園」），傳統上和巴布爾有關聯，但現存形式可溯至賈汗季在位時。

這些少數僅存的遺跡往昔為整個陵墓帶的一部分，連綿不斷點綴著河岸兩側，貫穿整個城市。然而，大多數如今已不存在。柯奇利用一張為該城的市長所繪製的十八世紀地圖，重建當時陵墓的分布情形及所有人。皇帝、后妃、公主及朝臣等，各有專屬的花園，有的面向河邊或可從河邊進入。當他們過世後，花園變成墓園。和秦尼卡勞扎花園一樣，財務大臣阿夫澤汗（死於一六三九年）的陵墓位在伊泰默德陵的上游。

泰姬陵就是在這樣的背景下建造而成。從某個方面來看，它只不過是座河畔墓園，位在

這個陵墓帶的尾端，這是因為興建時間較晚，主要差異，為規模和設計概念。泰姬陵的面積遠超過附近的墓園，最具巧思的是墳墓的位置不在中央，而是在河畔的露台上，因此在上下游或對岸的其他墓園都可以清楚望見。

黑色泰姬陵和月光

關於泰姬瑪哈陵，根據最早的傳說，它只是原本設計的一半大小而已。不僅如此，相傳沙賈汗原本有意為自己仿泰姬陵形式另建一座陵墓，但採用黑色大理石，位在河流對岸，面向泰姬陵，兩墓之間以一座橋梁相連。

這個想法係來自法國珠寶商塔維奈爾，他在一六四〇和一六六七年之間前往印度數次進行鑽石交易。在他的遊記（返國近十年後出版）中，塔維奈爾說：「沙賈汗開始在河的對岸興建自己的陵墓，不過與兒子的戰爭使他的計畫中斷，現任皇帝奧郎則布則無意繼續這個計畫。」這段簡短描述聽起來有可能是當時一般人知道的事實，間接提到蒙兀兒內戰，也論及奧郎則布對父王惡名昭彰的咨嗇。不過他並未提及橋梁，也沒說黑色和仿造泰姬陵（這些可能都是後來穿鑿附會所添加）；但最重要的是，他提到沙賈汗有意為自己另建一座陵墓。

真實的情況是，我們無從得知沙賈汗內心的想法為何，或是他在一六三一年下令建造泰

姬陵時和在一六五八年失去行動自由後，兩時期的想法是否一致。此外，沒有其他文獻記載他有意另建陵墓或共用愛妻的陵寢。我們知道他的身後事是由他最信賴的女兒所處理，但至於是否為他希望的方式，我們則無從得知。

但我們確切知道的是，塔維奈爾的說法雖無法從印度或國外其他當代文獻得到證實，不過卻有相當多人相信。十八世紀末和十九世紀初的英國旅遊人士就對這個說法信以為真，一八九六年出版阿格拉學術研究著作的作者拉提夫，則明顯是根據塔維奈爾的說法來陳述，將計畫停擺歸咎於沙賈汗受到「嚴厲的」奧郎則布監禁。殖民時期藝術行政人員布朗於一九四二年出版有關印度建築的通俗著作，至今仍受到廣泛閱讀，書中描

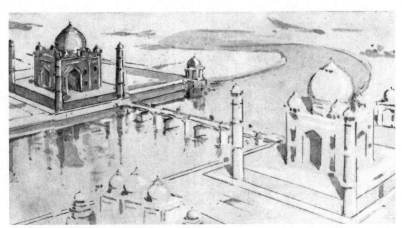

布朗在《印度的伊斯蘭時期建築》（孟買，一九四二年）一書中描繪沙賈汗第二個陵墓完工後的假想圖。

述這個說法已被一般人接受，並進而描繪出計畫完工後的可能樣貌。

有許多人也認同這樣的看法。對於塔維奈爾之外的說法，他們總是指對岸有一些遺跡——斷垣殘壁及崩塌的塔樓，據說是那個計畫的一部分。此外，他們還指泰姬陵內墳墓的配置，慕塔芝在中央位置，而沙賈汗位在另一邊，沒有對稱，顯示安葬在此是他後來的想法。

對於第二種情況（也有不少人指出），我們可以舉出反證。慕塔芝葬在中央是因為她先過世；同樣的安排也可以在伊泰默德陵看到，伊泰默德之妻先往生，遺體被安葬在墳墓中央。至於對岸的遺跡，事實上可能也並非如他們所言。一九五到九七年之間，有一個由莫尼漢領導的印度——美國合作計畫在這個區域裡進行挖掘，他們發現一個花園遺跡，規模與泰姬陵相當，並與之完全排成直線。先前有學者指出一些蒙兀兒文獻提到一個名為「月光花園」的地方，地點就在泰姬陵對岸。那應該就是這裡沒錯，只不過不是另一座泰姬陵，而是一個失落的花園。那些圍牆及塔樓遺跡是花園周邊的一部分，不是另一座陵墓的基礎。

淺床河流的季節性變化及偶爾的沖刷，不斷侵蝕這裡以及沿岸許多花園，以致月光花園幾乎完全消失。一七八九年時，英國藝術家丹尼爾繪製出月光花園的設計圖，後來才出版。後來拉提夫出版的阿格拉堡地圖中雖然並未顯示出這個花園，但在相關地區卻標有「月光花園」，可見這個名稱仍存在當地人的記憶裡，沒有被遺忘（不過這項事實卻沒有使拉提夫對第二個泰

姬陵的想法打退堂鼓）。

這些考古挖掘人員的發現，應可讓黑色泰姬陵的說法從此再無提出的餘地，不過事情恐怕沒這麼簡單，因為仍有相當多人相信這個傳說。以丹尼爾為例，他曾在月光花園裡紮營進行測量和繪製，也提過第二個泰姬陵的傳說，但卻無意進一步查證這兩種說法，或甚至表明這兩種說法彼此衝突。此外，這個花園曾有一個八角形水池，大小和泰姬陵底層平面圖一樣，無疑還是會讓某些人聯想這原是另一棟建築的地基，但考古挖掘人員指出，這個水池是設計用來捕捉泰姬陵的倒影。

就某種意義來說，月光花園的故事甚至比傳說更讓人驚訝。根據許多蒙兀兒相關參考文獻指出，月光花園的建造時間約與泰姬陵一樣，並被視為是個觀賞泰姬陵的好所在。眺望對岸的泰姬陵當然甚為壯觀，也值得繞道走一趟。月光花園不只是個觀賞的地方——甚至也不只是個午夜散心的好去處，如其浪漫名稱所示——它還是這整個大型計畫的一部分呢！泰姬瑪哈陵總是被描述為位在整個墓園的邊陲，但如果我們將月光花園放進來，則這個陵墓即可被視為介於「二園」之間，而亞穆納河從中貫穿流過，所以這條河也是這整個墓園計畫的一部分。這個頗具企圖心的大型計畫，很難想像竟是《可蘭經》遠景具體化的河畔天堂樂園！

石頭花

如果泰姬陵的設計者是要我們在月光之下從遠方眺望它，則他們同時可能也希望我們在白天時近距離仔細欣賞它，畢竟它的精美外表是很難讓人移開視線的。

陵墓外部材料使用白色大理石，係採掘自拉吉斯坦邦馬克拉納的礦場。根據一些現存的皇家信函，寫於一六三○年代，收信人為琥珀堡的賈辛（他也曾強迫徵購土地做為泰姬陵用途），發信人要求他協助從馬克拉納將大理石運送到阿格拉，並指示他運來更多大理石與派遣更多雕刻工。其中，某人指控賈辛扣留雕刻工做為自己在琥珀堡的計畫之用，明顯未將派遣所有雕刻工到阿格拉的命令當回事。賈辛當時的確正在為他的宮城加蓋一座頗有沙賈汗風格的新院。根據這些信函，參與泰姬陵計畫的這些雕刻工以及建材，有些是來自拉吉斯坦邦。

整棟建築採用白色大理石的想法，在當時並不是新鮮事。拉吉斯坦邦的耆那教信徒早在五百年前即使用過馬克拉納大理石，在阿布山建造白色廟宇，後來十五世紀時在拉那克普再度採用。在當時，滿都蘇丹赫商沙陵是第一座完全以大理石覆蓋的陵墓，更是滿都唯一大量採用此建材的建築。一個世紀後，勝利宮的沙林墓也是採用同樣的建材。蘇菲教聖人沙林曾預言，阿克巴若娶印度教女子可得三子，因此以其名建造該城。在一片紅砂岩中，沙林墓是

唯一的白色大理石建築，「萬紅叢中一點白」，顯得相當突出。伊泰默德陵外部也是以白色大理石建造，但使用各色石材鑲嵌成不同的設計花樣。

根據史官拉霍里的記載，沙賈汗故意保留白色大理石給自己的建築使用，他先將阿格拉堡一些為阿克巴大帝所建的舊紅砂岩宮殿拆除，然後建造自己的大理石宮殿，以象徵他的純潔之心和精神。但和這項記載不同的是，同樣的建材被選用於泰姬陵雖不令人驚訝，但規模和影響可說是前所未有。前述建築相當精緻，但也相當小，方便管理。光是泰姬陵園區入口處的白色大理石規模，就相當震懾人心。

當你從南面的大拱門下拾階而上，步近泰姬陵，你的視線會立即被護牆板吸引。此處的大理石採用浮雕，刻畫出花朵、枝椏、花叢，從土堆生長出來。在每塊護牆板上，這些獨特花朵交接的縫隙，則使用小石鑲嵌。這個設計也被應用於建築中央室內的護牆板上，不過那裡的花朵花枝被剪斷，插在花瓶上，鑲嵌邊界更為精緻。彩色寶石包括碧玉、翡翠、綠松石、天青石、青金石、珊瑚、紅玉髓、縞瑪瑙和紫水晶，同時採用單色半浮雕和彩色鑲嵌裝飾這兩種不同的方式，襯托出共同的花卉主題，效果相當良好。

在墓室中央豎立著慕塔芝紀念碑，沙賈汗紀念碑在旁朝向西方，放置他們遺體的石棺則在正下方的墓穴內，因此兩人被安葬在地面以下，和上方紀念碑的設置相同。這個巧妙設計讓沙賈汗更靠近麥加，而慕塔芝躺在夫君左側，最靠近他的心。

這兩塊紀念碑以一個八角形有孔屏幕圍住。屏幕原以黃金製成，由於考慮到可能會成為竊賊下手的目標，故沙賈汗在一六四三年陵墓完工時，特別以沿用至今的大理石塊取代。屏幕的梁柱和紀念碑表面擁有最富麗堂皇的鑲嵌裝飾，手工細緻，設計精巧，其所引起的讚嘆數世紀來幾乎不亞於建築本身。

不過同時也引起不少爭議：將彩色石塊鑲嵌在石材表面上來創造圖形或圖案的技術，係源自於歐洲，一般稱為「硬石鑲嵌」，與將彩色石塊緊密黏貼在同一個背景圖案上，起源也較為古老的馬賽克技術，有明顯的區別。這種技術的鑲嵌過程更像是木工的鑲嵌細工，在義大利大多應用於家具品項。至於究竟蒙兀兒工匠是如何獲知此種技術，則不是非常清楚。據說沙賈汗擁有此種義大利製的樣品，來自箱櫃的鑲板，被置入一六四○年代德里公眾大廳王座後方的大型設計內。由於當時歐洲外交官和商人經常向蒙兀兒王朝進貢藝術作品及新奇事物，企圖獲得皇帝的青睞，因此我們可以猜測這些作品不是蒙兀兒王朝唯一擁有的義大利製硬石鑲品，工匠們可能有樣品可以詳加研究、仿製。

先前一般認為，義大利工匠可能遠赴印度教導蒙兀兒人硬石鑲嵌技術，或甚至在泰姬陵等地自行製作，這個說法曾被強烈認同，企圖證實歐洲對蒙兀兒藝術傑作的創作，甚至是實做工藝技術的影響力。這可說是歐洲對泰姬陵反應的一部分（待下章詳述），以至於有些人甚至宣稱泰姬陵是由義大利人一手打造的。

有一個複雜的因素為，一些蒙兀兒作品以及技術似乎源自於歐洲。護牆板周圍的邊緣元件，讓人強烈聯想到矯飾主義者的「帶狀飾」圖案以及花飾（包括浮雕），明顯來自歐洲植物學研究的植物描繪。這些關聯也受到有意尋找歐洲貢獻人士的注意。不過，這些相似處主要是和歐洲**書籍**而非工匠有關。歐洲印製的圖像在印度廣泛流通，因而當地藝術家有機會可以從中獲得靈感。因此，我們也可認為他們是以同樣方式習得帶狀飾及植物樣式。但我們應該注意，蒙兀兒藝術家採用國外題材，顯然涉及某些修改或詮釋問題，橘逾淮為枳，可能會產生媒介的改變：帶狀飾（北歐的

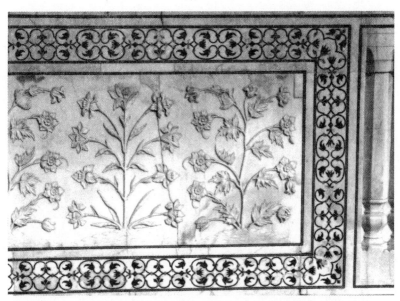

泰姬瑪哈陵外部護牆板上採用硬石鑲嵌技術的浮雕及鑲嵌花飾。

單色浮雕樣式）在印度變成鑲嵌、彩色，而平面花飾則變成浮雕。他們在其他植物上也有自由發揮的地方。有些花卉可以辨認（主要為鳶尾花），有些則似乎是無中生有，將各種形狀和顏色的花朵放置在相同的枝幹上，真真假假、假假真真，經常令人分不清楚。此外，所有花飾都以同樣的自然搖曳流暢線條呈現，此種技巧反映出印度和歐洲的傳統與感性。

由於印度藝術家在建築飾物上的優勢，讓人不禁要問：為什麼大多數採用花飾？有些（包括鳶尾花）對蒙兀兒人而言含有喪葬意涵。但受到廣泛認同的說法為，這些花飾和周圍的花園連成一氣，相輔相成、相互輝映：二園式花園裡短暫存在的真實花卉，在陵墓內的大理石雕刻作品上則獲得了永生。花卉是自然世界的一個代表，所以在正統藝術中也可被呈現出來。

伊斯蘭知名的人物和動物描繪禁令，根據的是聖訓「哈底斯」，這是先知穆罕默德在該言行紀錄中反對之故。這個傳統經常被認為與《可蘭經》中禁止呈現上帝形象的規定有關，因此譴責雕像和偶像。一般認為上帝是唯一的造物主，而以藝術模仿生命的任何做法，則是企圖僭取祂的造物主角色。雖然禁止描繪上帝的禁令是沒有商量餘地的，但歷史上許多穆斯林贊助者卻選擇性地忽略這項規定，蒙兀兒繪畫甚至包括自然界最高層的人物及動物描繪。

這項傳統禁令在阿克巴大帝時成為爭議話題，皇帝認為藝術注定無法與上帝的創造主角色相

提並論，這樣反而更能讓他了解神力，但即便如此仍須有所限制：象徵性的畫像只能用於詩詞或歷史插畫，但不包括《可蘭經》文本；動物描繪可以裝飾居家，但不包括清真寺；花卉則幾乎在任何地方都可應用。在「哈底斯」的結論中，穆罕默德說：「如果非畫不可的話，那就畫樹木和沒有靈魂的物體吧。」蒙兀兒神學家認同花卉受到所有地方的許可，與宗教性建築並無牴觸。

以泰姬陵為例，宗教性是由另一個裝飾元件更強烈表達出來──碑文。最著名的就是環繞建物各邊中央大拱門的四塊碑文，合起來就是《可蘭經》中第三十六章的所有文字（用阿拉伯文草寫而成），這章有時被視為《可蘭經》的中心所在，因此特別選為朗誦給往生者之用，主要敘述上帝給人類的禮物，以證明祂的神力：「已死的大地，我使它復活，我使它生長糧食，以做為他們的食品。我在大地上創造許多椰棗園、葡萄園，我使許多泉源從地底湧出，以便他們用雙手勞動並食其果實。難道他們不會因此心存感激嗎？」結論則對信徒許諾天堂的永生：「先將生命交給上帝的人，祂會賜給他們永生，因為祂能創造萬物……榮耀歸主，主宰萬物的神啊！你終將回歸到祂身邊。」甚至和建物用途與場景特性明顯相關的是《可蘭經》的另一章，刻在花園入口南門的外部上，被稱為「破曉」，用以下文字做為結尾：

你安息的靈魂，

心滿意足地回到主的身邊，使祂也心滿意足；

進入天堂，

加入我的僕人行列吧。

費用和設計

塔維奈爾說，他見證了這個偉大計畫的動工和結束，總共耗費二十二年的時間。他的說法受到廣泛引述，但他不是個完全可靠的見證者：他在一六四○年才來到印度，也就是泰姬陵動工後十年。泰姬陵碑文的最後日期相當於西元一六四七至一六四八年，顯示時間橫跨近十七年。

根據蒙兀兒參考文獻的記載，總費用為五百萬盧比，很難確切想像當時這樣一筆金額。

根據一些經濟歷史學家，十七世紀初皇家寶庫每年的收入約為一億盧比，其中有百分之八十花費在軍人和官僚的薪水上，花在皇家的則不到百分之五，包括興建計畫。這表示泰姬陵的費用約為皇家預算的一整年支出（不過實際上攤平成數年）。簡言之，這棟建築所費不貲，不過又難以和建造城堡的龐大費用相提並論；尤其是阿克巴大帝在位期間，在阿格拉、阿拉

哈巴德、拉合爾、阿托克等地進行的大型堡壘建築。也無法和戰爭的費用相比，因為戰爭總是占該帝國預算的最大部分。蒙兀兒人喜歡揮霍在興建計畫上，這是因為他們有鼓鼓的口袋，所以即便像泰姬陵如此規模的計畫，對蒙兀兒經濟並不會有明顯的感覺。

相較於建築費用，蒙兀兒參考文獻對於泰姬陵建築師的身分則就顯得含蓄許多。對於這棟宏偉建築的設計，功勞要歸誰呢？由於不確定，相當程度反映出建築職業在當時的社會地位頗低。相較之下，我們知道在蒙兀兒畫室工作的許多畫家的姓名，這是因為皇帝對他們相當敬重，所以在回憶錄中提到他們；或者更直接地說，因為畫家必須在他們的作品上簽名。在畫作上簽名，總是比在建物上簽名來得容易。明顯的是，泰姬陵上的碑文是親筆寫上去的，這是因為當時書法藝術具有極高的價值。所以，毫無疑問地，泰姬陵上的《可蘭經》碑文書寫作者是阿卜杜勒哈克，一般稱為阿馬納特汗。

沙賈汗的官方史家阿布杜勒·哈米德·拉霍里提到凱倫和馬克拉馬汗兩人擔任監督泰姬陵的管理人，問題是，拉霍里企圖描述的職稱為何？管理人實際上設計或僅監督設計師，是和計畫大臣一樣嗎？設計的功勞由其子盧特福拉歸給一位名為烏斯達·阿馬德·拉霍里的人，雖然根據的是波斯參考文獻，但已為一般所接受，這是因為他曾單獨為沙賈汗的其他計畫工作過，包括位於德里的紅堡。

一般人對這四個人（一位建築師、一位書法家、兩位管理人）的名字已有共識，但對於

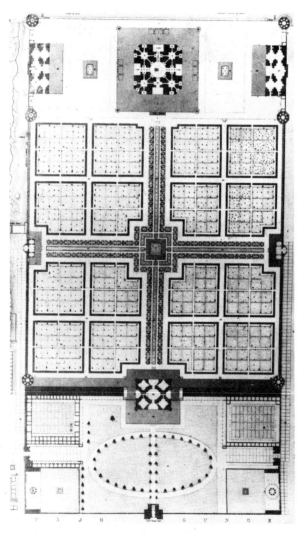

陵墓和花園建築的平面圖，由拉爾和卑斯華斯為測量總監所繪，
皇家亞洲學會在一八四三年出版。

他們的作業方式卻知之甚少，既沒有沙賈汗和他們之間，或是他們與工作團隊之間的會議紀錄，也沒有原始設計圖或平面圖存留下來，像泰姬陵如此規模的建築，很難想像如果沒有他們，要如何設計和建造。我們知道的資料僅足以解開一些謎團。不過由於烏斯達‧阿馬德‧拉霍里繼續在德里工作，顯然一些導遊說沙賈汗下令砍掉該名建築師的雙手以免他繼續為其他人工作，是以訛傳訛。

烏斯達‧阿馬德‧拉霍里為泰姬陵建築師，這個共識是近代才形成。十九世紀作家拉提夫宣稱他曾看過「烏斯達‧伊薩」的手寫稿，據說是來自土耳其或波斯。結果證明根本沒有這號人物存在，但這個名字卻被英國籍印度藝術評論家哈維爾等人採用，企圖反駁泰姬陵是由義大利人設計的說法。這裡倒是留下些蛛絲馬跡。如此重要的事，為何須花這麼長的時間才變得明朗？這是因為為這個藝術傑作尋找設計師，一直和歐洲人的反應有關。這段歷史幾乎和設計泰姬陵的來龍去脈一樣複雜，不過這些點點滴滴都是這棟建築的生命和意義的一部分，請翻閱到下章即見分曉。

第三章　屬於所有人的泰姬陵

對於一棟本應象徵愛情的建築來說，泰姬陵倒是使不少人生氣；或者應該這麼說，有些人被其他人的說法激怒，因此覺得有必要站出來捍衛它的名譽。由於英國在十九世紀鞏固其帝國勢力，被公認為印度建築高峰代表作的泰姬陵，卻被捲入詮釋該區域過去的大爭議漩渦中。不論是那些聲稱印度的偉大是來自外國介入的人，或是那些堅稱印度的所有榮耀都是自己創造出來的人，每種說法都和泰姬陵有關。從另一方面來說，不論你支持哪種說法，如果只是提到泰姬陵又顯得不足。由於泰姬陵的重要地位是無庸置疑的，因此各個陣營無不使出渾身解數，企圖將它納入有利於自己的論點。此外，有人根據自己的設計重新建造。因此，泰姬陵已發展出多種特性和國籍。

事情似乎總是這樣：初期熱烈討論，後來逐漸出現一些不同的觀點，各家爭鳴。

見證人

對泰姬瑪哈陵最早的讚賞，是由沙賈汗的宮廷史家和詩人以波斯文（當時為蒙兀兒在宮廷和文學上使用的文字）寫成。一六四三年慕塔芝死後第十二年時，主要建築也同時完工。史家拉霍里於皇帝在位的官方紀錄《皇帝史》中對該紀念事件有詳細的描述。拉霍里的散文結合華麗的隱喻和數字，例如對於外圓頂，他寫道：

在內圓頂上方，光芒四射如天使之心，另一座番石榴狀的圓頂聳入雲霄，數學計算複雜，連天上的幾何學家恐怕也無法理出頭緒。這座如天高的圓頂外圓周長約為一一〇公尺，在其上還建有一座高約十一公尺的尖頂飾，閃耀如日，頂點從地面拔升到高約一〇七公尺。

稍後，又用類似的口吻說：

在白色大理石平台的角落（高於地面約二十三公尺），設有四座尖塔，同樣以大理石砌成，內部有階梯，上方有穹頂，直徑為七腕尺（約為三二〇至三九一公分），從前述平台的鋪面到尖頂飾，總共拔升了五十二腕尺（約為二三七七至二九〇六公分），彷彿是座通天階梯。

主要宮廷詩人哈馬丹，筆名為珈林，比較沒有意願提供資訊。在一系列二十四首對聯中，他堆積了沒有尺寸資訊的大量隱喻，使用許多比較，從三世紀宗教導師摩尼（傳統上被視為穆斯林作家兼畫家）到中國藝術家（在當時由於具有陶瓷製作技術，受到印度人的尊敬）都有：

它的富麗堂皇無與倫比……

從上帝擬定創世計畫以來

王中之王建造了這樣一棟建築

從沒有像這樣一棟建築可以與天比高！

由於穹高高在上

在她的墳墓上——希望它可以被照亮，直到復活為止——

它的顏色像黎明時的明亮天空

裡裡外外皆採用大理石砌成。

不，不是大理石，眼睛被它的優雅和精美所蒙蔽

誤以為它是一片雲朵。

在大理石表面上，經雕鑿之後

數百種裝飾和圖案顯露出來。

的確，鑿刀已成為摩尼的傳奇性畫筆

在大理石水面上畫出無數的圖案……

大理石上的裝飾技術

勝過中國藝術家一籌。

珈林是第一位用「無法言喻」來形容泰姬陵的作家，這個形容後來受到作家們採用，深

怕他們的敘述可能無法和泰姬陵搭配。不過，他的文字是一個當時已存在的波斯轉義的修改

版，有謬誤情形發生：

讚美時，語言毋須訴諸矯揉造作——

那是詩人的老把戲。

矯揉造作在此根本毫無用武之地

因為如此這般的宏偉規模是無可言喻的！

除了陵墓外觀，有許多人注重它的宗教意涵。珈林在宮廷裡的死對頭詩人簡恩（又被稱為庫德西）則在天堂意象上大做文章：

天堂女神們身上散發出優雅香味，簡直就是完美的化身

他們的視線不斷地掃過庭園。

在這棟高聳的神聖建築上

上帝的恩澤廣被。

雖然這裡有各種面向的強調，但每位宮廷作家都不約而同地顯露出他們的伊斯蘭思想。即便是描述相當枯燥的拉霍里，儘管引用大量數字，也不免使用天使和通天梯之類的詞彙，來將這棟建築安全地定位成屬於伊斯蘭。歐洲觀察家則對這類文學與宗教上的關聯興趣缺缺，他們抱持不同的觀點——不是表達某個伊斯蘭想法和另一個伊斯蘭想法有關，而是將某棟建築和其他建築做比較。

最有趣、最完整的想法，莫過於早期法國巡迴醫師貝爾尼埃於一六六三年在德里所寫的信件。在那封寫給某個同為法國人的信中，他盡力將泰姬陵的每個部分與巴黎的地標建築做比較，說外院比皇家廣場還大，入口大門的正面比聖安東尼街的更大、更宏偉，而泰姬陵的圓頂幾乎與恩典谷教堂同高。雖然做了這些比較，但貝爾尼埃仍不免擔心泰姬陵的建築不符合西方的古典風格，因此承認說：「圓柱、橫梁及飛簷確實未依照法國雄偉建築的五柱式比例建造。」蒙兀兒建築「是另一個不同的特殊類別，不過其古怪結構卻頗賞心悅目，我認為應該將它列入我們的建築學課本中。」

雖然欣賞泰姬陵建築，貝爾尼埃卻有自己的獨到看法。他並未受多元觀念影響，認為歐洲的古典柱式放諸四海皆準，其餘建築都是不完美的。不過他還是偏愛蒙兀兒建築，以為此種不完美看法只是因為自己的關係，並且兩度自承：「我可能已經習慣了印度品味。」幸運的是，他有機會與一位受影響較淺的法國同胞檢視這個審美觀：

我最後一次造訪泰姬瑪哈陵是和一位法國商人（一般認為是鑽石商塔維奈爾），他和我都認為這棟特殊建物沒有受到充分的欣賞。我當時不敢冒昧表達自己的看法，深怕我的品味可能因為我長期居住在印度的關係而受到影響，不夠客觀。由於我的同伴甫從法國來這裡不久，當我聽到他說他從未在歐洲見過如此宏偉、壯觀的建築

後，讓我不禁鬆了一大口氣！

在陵墓內，貝爾尼埃相當欣賞硬石鑲嵌作品，讓他聯想到「義大利佛羅倫斯的大公爵禮拜堂」。他記錄說，毛拉不斷高聲朗誦《可蘭經》，「紀念尊貴的泰姬瑪哈皇后。」因為貝爾尼埃來探訪時，沙賈汗仍在世，但卻被軟禁在紅堡內。他未能親眼看見她的墳墓，因為她的石棺及紀念碑被安置在地下的墓穴內：每年只開放一次，不過在當時基督徒不准進入。

貝爾尼埃同伴的身分，後來從塔維奈爾自己對於墳墓的敘述中，多少證實確為塔維奈爾沒錯。那份敘述包含在他一六七六年出版的旅遊回憶錄卷中，他將泰姬陵的圓頂與恩典教堂做比較，很明顯這兩個巴黎人有過一番討論。不論這種比較多麼具有種族優越感，有一點卻是不妥當的，因為塔維奈爾相信沙賈汗原本的用意是將泰姬陵設計成可接納眾多訪客，「讓全世界的人看到並讚賞它的宏偉。」

企業和皇室

法國人是最先對泰姬陵表達看法的歐洲人，但由於隨後數世紀東印度公司在北印度的勢力不斷擴張，遂使英國人的聲音逐漸成為主流。外交官馬列特公爵是十八世紀晚期絡繹不絕

的觀光客之一，他讚譽泰姬陵為「東方世界的奇景」。據其友人富比士轉述，馬列特曾評論道：「這棟建築就設計和技巧來說，是有史以來單人打造規模最大、最優雅、最寬敞、最完美的作品之一。」但有不少人畏於阿格拉鄰近地區動盪不安的情勢而不敢貿然前往，當時該地區受制於馬拉塔人，因此東印度公司發動了一連串戰爭來對付他們。

馬拉塔人遭到驅逐後，阿格拉在一八○三年被東印度公司雷克將軍占領，後來變得更容易進出，外國旅客才開始增加。他們對泰姬陵相當讚賞，但還不到完全尊重的程度。十九世紀初，英國人將泰姬陵視為休閒娛樂場所，在賈瓦（面向墳墓、坐東朝西的那棟建築）舉辦宴會，並在露台舉行舞會，有些人甚至在遺址上刻畫姓名留念。這些行為或許比現代的破壞者來得輕微、優雅些，但卻顯露出一樣不尊重的心態。印度總督寇松後來抱怨說：「在泰姬陵狂歡作樂的這些人，經常攜帶椰頭和鑿子，從皇帝及已故皇后的紀念碑上挖鑿出碎片，就這樣度過一整個下午。」不過他們並不是最先破壞這裡的人。據信，一七六四年占領阿格拉的傑特軍軍隊，曾從硬石鑲嵌版上挖鑿出寶石，並拆走陵墓原來的銀製大門。

英國人認為，既然這棟蒙兀兒遺跡現在由他們當家作主，他們就可以在這裡為所欲為，這個想法持續了數十年之久。東印度公司高級職員斯里曼爵士（以壓制公路大盜一事聞名）記錄了阿格拉堡澡堂走廊的命運：

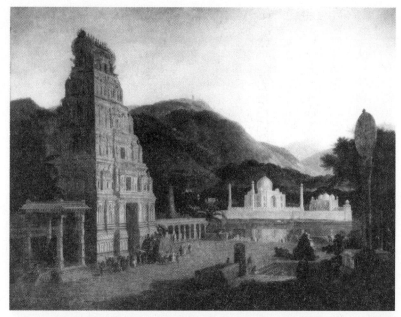

一七九九年丹尼爾為英國收藏家霍普所繪的「幻想作」；這個突
發奇想的作品將泰姬陵和其他印度建築隔空放在一起，顯示出英
國喬治王朝時代的探索與幻想特色。

印度總督（任期一八一三～二三年）哈斯丁侯爵將這座宮殿的一間大理石澡堂打
碎，運回英國贈給喬治四世（當時為攝政王），其餘精美浮凸雕刻和鑲嵌作品，後
來則以英國政府之名，在當時總督班特寧（任期一八二八～三五年）的命令下，悉
數遭到拍賣的命運。如果當時這些古物賣到不錯的價格，這整棟宮殿或甚至整座泰
姬陵恐怕會全部被拆毀，以相同的方式售出。

將澡堂拆除並出售一事，受到柯奇的調查。他找到許多部分，其中有些從未被運出阿格
拉。似乎斯里曼爵士對這些事件的看法相當正確，他有關拆毀泰姬陵的見解形成現在廣泛相
傳的基礎：英國人曾透過縝密計畫企圖拆毀它。但這也可能是以訛傳訛，因為他語帶諷刺、
誇張，意在指責那些從讚賞轉變成劫掠的人。

斯里曼對自己同胞在泰姬陵舉辦「方舞和餐會」的做法同樣感到相當不解。在他心中，
泰姬陵可以說是完美無瑕，並在結論中讚譽泰姬陵是「建築美的完美結合，讓觀賞者流連忘
返，一點都不會感到厭倦……我從一處觀賞到另一處，心想我待會一定會瞧見令人失望的地
方。但是卻沒有，最初的感覺一直保持不墜。」

接著，他轉而詢問妻子的看法，不料她卻說：「我不能告訴你我的『想法』，因為我不
知道要如何批評這樣一棟建築。不過我倒是可以告訴你我的『感覺』……如果讓我對其他建物

再有類似感覺的話，則隔日死而無憾！」

這段評論有時被視為歐洲浪漫感性在印度受到召喚的範例。就某個意義來說，這種做法還算公允，不過卻忽略了斯里曼夫人對於「想法」和「感覺」之間的區別。她說她不知「要如何批評」泰姬陵，和她的丈夫說他無法找到瑕疵，兩者之間有相當程度的差異。雖然她坦承自己對審美準則以及建築規則一竅不通，但實際上她對文化間的差異觀察入微：泰姬陵屬於伊斯蘭，不是新古典主義。換言之，她相當清楚如何批評英國一棟十七世紀的建築，例如聖保羅大教堂，不過那個技巧在這裡不管用。

斯里曼夫人在做審美判斷時，發覺到多元化的需要，讓她有別於當代其他人。更為一般的是孟加拉軍隊的司令納金特爵士的妻子瑪麗亞，她在一八一二年十一月探訪泰姬陵後，回憶道：

雖然我的期望相當高，但泰姬陵超過頗多，讓人難以用言語形容……我們足足花了三個小時逐一檢視每個細節，即便花上幾個月也不會感到疲累，它就像是最完美的塞弗爾瓷器，需要用一個漂亮的玻璃陳設櫃來放置。

和許多人一樣，納金特夫人也是久聞泰姬陵之名，想要一親芳澤，卻仍感到相當詫異。

她的經驗可說是相當具有代表性。加爾各答希伯主教在一八二五年探訪後，也說：

我親自去參觀過著名的泰姬陵，雖然我在印度已久聞它的大名，但它的美仍超越我的期望，有許多地方令人感到詫異不已。

帕克斯是活力充沛的冒險家兼旅遊家，和斯里曼夫人一樣，她也相當讚賞泰姬陵，並思及自己未來的死亡。一八三五年參觀泰姬陵後，她用以下頗具個人風格的話說：

啊！再會，美麗的泰姬陵，再會了！在遙遠的西方，我會惦念著你的美，永誌不渝，直到我躺在墓園裡。

十九世紀末，來自英國的參觀者反應則變得嚴肅，愛賣弄學問，也比較不那麼感性、浪漫。弗格森在維多利亞時代一八七六年出版的《印度及東方建築史》，一般被視為是第一本現代印度建築史的研究，這是因為它是第一部企圖進行廣泛描述的著作，將建築依時間前後歸類到各個時期，並依照風格及技術發展，描述彼此間的關係。書中對於泰姬陵的描繪和分析，當然勝過英國喬治王朝時代的人，不過卻少了些浪漫和感性……

印度沒有一棟建築像泰姬陵一樣如此常被繪畫和拍攝，或這麼常被描述。但是儘管如此，幾乎很難將對泰姬陵的想法完全傳達給沒有看過它的人，這不只是因為它無與倫比，以及所採用建材的精美，還因為它的設計錯綜複雜。如果泰姬陵只是一座墳墓而已，那描述上可能單純許多；不過其下的平台，以及高聳的尖塔，就是藝術傑作。往外還有兩翼，其一為清真寺，無論在任何地方都會被視為相當重要的建築。這組建築形成面積約九千五百平方公尺花園廣場的一邊。再往外有座外院，內牆中央包含花園廣場的主要入口，這是泰姬陵相當重要的部分。儘管美輪美奐，不過如果泰姬陵只是一棟建築而已，則它的魅力必然減半。由於是集眾美於一身，層層疊疊，造就出世上無可比擬的完美組合，即便是對一般建築最沒有感覺的人，也往往會被它的美感動！

弗格森經常受到後人謾罵。二十世紀初的藝術老師兼作家哈維爾比一般學者更具藝術熱情，對弗格森的系統性描述感到相當不耐，語帶諷刺地抱怨道：「建築史並非如弗格森所以為，全是根據隨意的學術派風格的想法，像建築上滴水不滲的空間一樣的建物分類，而是民族的生活和思想的歷史。」不過他並未說明建築要如何表達「民族生活」，他偏愛模糊甚於

清楚。他對弗格森最有意見的地方，是弗格森將泰姬陵分類為「印度撒拉遜式」，這個標籤在哈維爾看來太過於強調它的外來成分。

弗格森在這個領域的欣賞充滿了殖民支配的觀點，可以說這是弗格森自找的。他對泰姬陵的硬石鑲嵌裝飾讚譽有加，但卻做出以下結論：「不過，當然啦，泰姬陵是無法與希臘裝飾的知性之美比較的，因為希臘裝飾在建築設計的純裝飾形式中絕對無出其右者。」對於整座泰姬陵，他則總結如下：「它的美可能不是屬於最上乘，但在它的等級內，泰姬陵絕對是無可匹敵的。」

顯然弗格森有點不是很甘願說這番話，不過他的主要目的是要支持全書的主要論述。在某段引起相當多討論的內容中，他比較巴特農神殿與哈勒比德的印度寺廟，結論卻是兩者無法比較，因為它們各自代表一個領域的兩個極端，它們的建築師企圖打造出不同的作品。弗格森在這裡主張多元論，顯示有必要區別各種評估方法。不過他認為巴特農神殿是「純潔、精鍊的知性力量」的化身，泰姬陵則是「狂野信仰（或溫暖情感）」的化身，隱含了對前者的偏愛。這不是範圍的問題，而是等級的差別。這個細微處顯示出他企圖擴展建築批評基礎的想法只是說說而已，並非真心。

今天，閱讀弗格森著作的人並不是為了獲得資訊或好玩，而是為了找出他的錯誤，可見

他已經成為眾矢之的。不過我們同時必須承認，他是第一位正確指出泰姬陵屬於傳統而非獨特創新的藝術史家，也是第一位分析讓人印象深刻的作家：泰姬陵的魅力在於整體建築和陵墓設計。

佛羅尼歐爭議

一九〇〇年前後數十年，一個有關泰姬陵最牽強附會的想法又開始流傳：歐洲人也參與設計。這個爭議源於一位名為曼瑞克神父的葡萄牙奧古斯丁修會會士，他在一六四〇年造訪過阿格拉，當時泰姬陵正在興建中。他後來寫道：「這個工程的建築師是一位威尼斯人佛羅尼歐，他搭乘葡萄牙船隻來到這裡，但我剛到不久前，他即過世。」

這個說法並沒有充分的理由讓人相信。首先，曼瑞克並沒有說他認識佛羅尼歐；相反地，他明白表示，由於他晚到而無法見到他，因此他只是以訛傳訛而已。其次，根據同時代其他文獻資料顯示，這個說法似乎不足採信。英國商人文迪和佛羅尼歐相當熟稔，提及泰姬陵時，並未說他的朋友是這棟建築的建築師，因此，雖然缺乏證據，但這個來源可用來反駁曼瑞克的說法。此外，還有許多歐洲人造訪過泰姬陵，包括貝爾尼埃、塔維奈爾、馬努奇等人，同樣沒有提到有任何歐洲人參與興建，因為如果有的話，像這樣的事一定會引起他們以

及讀者的興趣。法國的旅遊家泰弗諾則聽說沙賈汗已指派印度所有能幹的建築師組成一個特別工作小組。塔維奈爾說，沙賈汗試圖聘請一位波爾多的奧斯丁或奧古斯丁負責阿格拉堡的一些裝飾性工程，不過他並未提到此人和泰姬陵有任何關聯。

歐洲人參與泰姬陵設計的說法，在英國人一八〇三年占領阿格拉後不久，即開始出現在英文著作中。一位匿名的英國女人（簡稱「A.D.」）首先提到，她在一八〇八年造訪泰姬陵，並在一八二三年出版旅遊紀錄。接著是一位名為佛瑞斯特的藝術家，一八〇八年時他人也在阿格拉，著作則在一八二四年出版。斯里曼的著作則於一八四四年出版，他將泰姬陵以及阿格拉和德里許多宮殿的建造，歸功於波爾多的奧斯丁，說奧斯丁的另一個名字為「伊蘇」。帕克斯也是他的讀者，在她一八五〇年首次出版的旅遊書中引述許多細節。

後來，這個說法平息了許久，直到曼瑞克提到佛羅尼歐。基恩在一八八八年出版的《阿格拉旅遊導覽》一書中又提及此事，才讓這個說法再度流行起來。對基恩來說，此舉相當不智。在前一版導覽書中，他就已經說過歐洲人不可能參與。但在新版的書中，他卻將之當成事實陳述，同時指出，光是泰姬陵的風格就和這個說法不符。但這個說法顯然引起基恩一些讀者更多注意。他在一八八二年的《德里旅遊導覽》一書中攪亂一池春水，說德里堡的硬石鑲嵌作品是出於奧斯丁之手。一九一〇年，佛羅尼歐的墳墓在阿格拉被發現後，他也成為受到討論的人物，讓這個爭議更是鬧得沸沸揚揚。

爭議後來演變成和學術的距離愈來愈遠，有部分是因為某些英國人有意沾這件藝術傑作的光，怎麼都不願意承認印度人在沒有歐洲人協助的情況下，能建造出這樣一棟建築。此外，這個心態還反映出泰姬陵的盛名得歸功於西方。不過，印度作家在這段期間也經常讚頌泰姬陵。孟加拉諾貝爾文學獎得主泰戈爾曾做過一首詩，將泰姬陵描繪成「時間臉頰上的一顆淚珠」，令人難忘。拉提夫則在一八九六年出版一本有關阿格拉的書。泰姬陵在十九世紀成為印度一般社

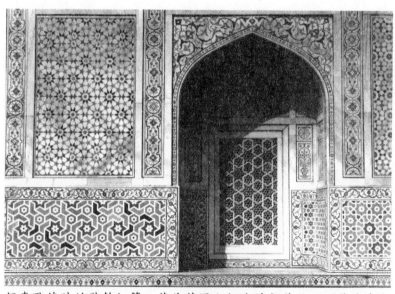

伊泰默德陵的裝飾細節。某些英國人認為這類作品不可能出自印度人之手，英國十九世紀名建築師勒琴斯將這些作品視為「垂直的磁磚地板」。

會大眾的人氣景點，而且不分地區和階級。英國人也相當欣賞泰姬陵，經常不遠千里往訪，

而且不需印度人陪同，泰姬陵因而成為英國人在印度的必訪景點之一。英國人能將「耶路撒

冷」當成愛國歌曲，自然也能將泰姬陵視為己有，所以這並不令人驚訝。

對於歐洲人參與泰姬陵設計的爭議，支持聲音最大的莫過於二十世紀初英國的印度史學

家史密斯。在一九一一年首次出版的《印度和錫蘭的美術史》一書中，他詳細描述這個爭

議，以看似不偏不倚的觀點寫道，某些同時代的波斯手稿提到總建築師的名字為伊薩或埃芬

迪（這項資訊顯然是出自拉提夫的著作），但接著卻說，穆斯林作者對於和自己信仰相同的

人經常帶有偏見，進而引用曼瑞克的敵對理論，提出佛羅尼歐。一般反對者認為泰姬陵在風

格上與歐洲相去甚遠，但這個說法無法打動他。史密斯指出，如果設計者是位聰明的威尼斯

人，他應該會採用「亞洲」風格（不論意義為何）。因此，他仍堅持長久以來所持的觀點：

「無與倫比的泰姬陵，是歐洲與亞洲天才的結晶之作。」（關於泰姬陵建築師的討論亦可參

閱八十五頁）

不過這個結論顯然缺乏充分的證據。史密斯的目的明顯是要在這件事上為歐洲人爭一口

氣，同時輕蔑印度的工藝技術。譬如，他得意揚揚地指出：「我們可觀察到，沒有權威人

士將設計歸功於印度建築師。」設計師不是佛羅尼歐（歐洲人）就是伊薩（「可能是個土耳

其人」）（實際上，此人為虛構），這種態度是史密斯在書中一以貫之的觀點。後來有位編

輯坦白評論道：「他的主要議題始終都不是藝術批評。」在另一部著作中，史密斯甚至宣稱印度雕刻「很難稱得上是藝術」。

此外，史密斯在一九一五年推出新版的斯里曼回憶錄，在編輯手記中，他標示出斯里曼提出波爾多的奧斯丁為泰姬陵的建築師（他說這個說法是源自塔維奈爾）。接著，他再次提出佛羅尼歐，說：「我個人認為，和我二十年前所持的觀點一樣，『無與倫比的泰姬陵是歐洲與亞洲天才的結晶之作』。」然後喜孜孜地說：「那個觀點惹火了一些人。」

最被惹惱的莫過於哈維爾。哈維爾是加爾各答藝術學校的主任，生性好鬥，自稱是印度藝術的捍衛者，志在抵抗西方的影響力及西方對印度藝術品質的貶損。在第二版的《阿格拉旅遊導覽》（一九一二年）中，哈維爾將砲口對準史密斯，說他吹皺佛羅尼歐爭議一池春水，並駁斥西方對印度藝術有任何影響（不過他同時也有些自相矛盾，指責這個爭議所造成的後果），火光四射。

哈維爾後來出版的重量級著作《印度建築史》（一九一三年），砲聲隆隆、火力猛烈，書中並提出諸多建言，包括建議印度政府將新德里的設計規畫委託給印度建築師，不要委託給勒琴斯。未久，這項建議獲得許多支持，包括藝術家和作家，但位高權重的反對者持懷疑態度，認為印度建築師無法擔此重責大任。不過哈維爾反駁說，倘此說法為真，那將是對英國建築和教育政策的嚴重指控。

然而，這本書的核心論點在於全盤摒斥外來文化對整體印度建築的影響。如果有任何特色看起來是從國外引進，例如伊斯蘭尖拱，則硬拗說「實際上」首先由印度發明，後來傳到國外，最後又傳回印度，但在印度卻為人所遺忘，被當成國外的發明並受到廣泛採用。他認為，印度的伊斯蘭建築完全源自印度祖先，受國外伊斯蘭影響極少或完全沒有。考古學家的伊斯蘭建築的象徵主義或建築原則是來自印度。印度的建築、佛教、印度教和伊斯蘭教的真實歷史，清清楚楚載於只存在印度境內的歷史古蹟上。」

「在亞洲、波斯、阿拉伯、埃及或歐洲，不會找到印度撒拉遜式的建築，因此可以證明偉大

作家沉浸在自己滔滔不絕的口水中，看在富有同情心的讀者眼裡相當難過。他的出發點是良善的，但他企圖矯正先前的偏見──將印度文明的鼎盛時期與歐洲接觸掛勾，從西元前三三六年亞歷山大大帝的短暫入侵開始。有些人甚至相信，印度以人形表現神祇的方式，係源自於希臘藝術。印度需要由歐洲示範如何觀看與描述本土的神祇──這種說法未免欺人太甚。哈維爾對於這類說法感到無奈是可以理解的，但他的印度藝術完全自主的主張走向極端，根本無法說服任何人，最後只會得到反效果。

史密斯與哈維爾兩人間的論戰逐漸擴大，有些荒謬的主張有助我們檢視後來的觀點：過度主張整體印度藝術和泰姬陵的外來或本土成分。這個論戰延燒到二十世紀末，兩邊陣營的火力依然未減。舉例來說，漢布里在一九六八年出版一本有關蒙兀兒城市的書中，論點相當

偏激，可讀性也不高，該書將泰姬陵描繪成「可能是薩非藝術最偉大的成就」，指涉和蒙兀兒同時期的波斯王朝。這個說法相當滑稽：和泰姬陵設計融合波斯的建築一樣，薩非時期根本沒有和泰姬陵相似的建築，整體蒙兀兒文化可說相當獨特。在另一個陣營，印度學者那斯在一九七二年宣稱，嚴格來說，「泰姬陵不是伊斯蘭遺跡」，而是「依據印度古老的堪輿準則興建而成」，指涉印度建築的梵文經典。為了證明他的說法，他使用不精準的梵文術語來描述建築元件。平面圖據說應稱為「sarvato bhadra」，露台為「jagati」。不過讀者只要比較一下泰姬陵的形式和經典裡所定義的這些類型，就會被提出的關聯性弄得混淆不清，無所適從。有一種傳統的印度平面圖形式稱為「sarvato bhadra」，但泰姬陵不屬於這個類別。而「jagati」是寺廟的平台。那斯在分析中使用「我們」，這個觀點應該是受到宣稱泰姬陵為印度獨有主張的影響。

立場比較中立的分析會介在這兩個極端之間，並承認來源多元，國內和國外都有，而這種融合情況只有在蒙兀兒時期的印度境內才有可能發生。

算是建築嗎？

勒琴斯在一九一二年抵達德里，規畫新皇城並設計總督官邸。有人告訴他說，當時的總

督哈丁吉勳爵「站在祖國治理殖民
地的立場著想，覺得有必要打造一
座具有印度風格的城市」，不過這
個想法卻與勒琴斯相去甚遠，因為
他認為這類工程只有一種風格可堪
匹配，那就是歐洲本身的古典傳
統。難道他要眼睜睜地看著他這輩
子最偉大的承攬案，就這樣被一個
無知、自負的政治人物給毀了嗎？
但哈丁吉可是玩真的，還派勒琴斯
遠赴阿格拉、齋浦爾和曼都等地進
行考察之旅，以參考蒙兀兒、拉傑
普特和蘇丹建築的原則。考察完回
來後，勒琴斯呈交的心得報告上只
寫了斗大的兩個字：「無聊」。
　然而，他的合作夥伴貝克卻覺

勒琴斯設計的總督官邸（現為總理官邸），一九一二～三一年。

得相當有趣，並寫下他對興蒙兀兒建築的構想：

在一塊非常簡樸的長方形連八角形的平面上，建造一座巨大的粗混凝土塊，無論用什麼方法先做出圓形穹頂，再切出四方形柱體，上面覆蓋石材飾板，就像鋪設垂直的磁磚地板一樣，這可以叫義大利人來幫忙。如果預算夠的話，不妨嵌入珠寶和紅玉髓；如果沒有預算就用搶的吧！然後在這個塊體上，放上三個混凝土做成的蕪菁，並和先前一樣覆蓋石材或大理石飾板。注意喔，千萬不要跟任何東西砌合或黏結，就算因此全部崩解碎光光也沒關係。

在這段自以為風趣又對義大利人帶有偏見的敘述背後，潛藏著一個嚴肅的議題：在心不甘情不願的考察之旅中，勒琴斯見識到許多建物，但他根本不認為那堪稱為建築。在古典歐洲的石材傳統中，硬石本身就是最主要的建材，石棺由石柱支撐，牆壁以石塊砌成，拱門則用相互堆砌的楔形拱石搭起；若建材為許多羅馬堡壘都會應用的磚塊，無論使用哪種建材，重點都在處理建材以及如何讓建築原理清晰可辨的技術，道理也是如此。無論過的眾多印度建築中，他看不到這種清楚、精確的技術，因為石材總是被置於磚牆或拱門頂部，以施工方式隱藏了起來。泰姬瑪哈陵的情況也是如此，雖然我們常說它是用大理石打造

而成，但更精確的說法應該是用磚塊和碎石砌成，接著內外部表面才鋪上大理石，因此大理石可說是包覆建築物的外殼，真正的結構可是深藏不露。若將大理石全部拆除，這棟建築理論上仍會不動如山地屹立在那兒。

對勒琴斯來說，以純粹主義和地方觀點來看這件事，包括泰姬陵在內的蒙兀兒建築根本不能被歸類為建築，他說：「我個人認為根本沒有真正的印度建築。」他看到的只不過是「石材鑲飾細工法」。但泰姬陵的建築師烏斯達・阿馬德並無意要模仿羅馬建築，他的工法係採用來自西亞的方式搭配印度傳統。舉例來說，波斯某棟建築可能先以磚塊砌成，然後用釉面磁磚覆蓋，這種包覆具有保護兼裝飾的作用。將這種工法應用於印度，則磚塊被改成石材，因為石材在這裡容易取得，當地並已發展出採石、切割和裝飾的技術。泰姬陵絕不是這種融合工法的首例，從十四世紀初以來，這種做法一直被應用在印度各種建築上。

對於泰姬陵究竟是不是棟建築，有一個問題是批評家一直將這棟建築擬人化，尤其是將它視為「女性」。雖然以前曾多次被提出過，這個說法受到布朗進一步提倡。布朗是一位藝術教育家，他先後擔任過加爾各答藝術學校的主任、加爾各答維多利亞紀念堂主任及新德里總督官邸繪畫的顧問，並是個生活樸實的人：許多照片顯示他假日時在喀什米爾，穿著三件式西裝站在河流中央釣魚。一九四二年，他出版上下兩冊的印度建築研究，是自弗格森以來該議題首次的廣泛調查，現在這部著作仍被做為參考。前面部分相當枯燥乏味，進入泰姬瑪

哈陵後就變得精采有趣。

由於從花園觀看泰姬陵似乎半遮半掩，因此布朗建議將它的「女性特質」明確化，認為這是「對安葬於其內的皇后的致敬」。此外，還有許多特色：「輪廓柔美，裝飾精緻，建材純潔精巧，加上整體建築的優雅和詩畫般的感覺，都隱含著女性化的特色。」對於如騎士般的布朗來說，建造泰姬陵的人或許也具有女性的特質：「從另一方面來看，有一個無法被忽略的事實，那就是蒙兀兒人自己已經超越了建國早期講求男子氣概的英勇精神，正逐漸進入現在的成熟感性時期。」這是受到政治和經濟穩定的影響。「在這樣的情況下，泰姬陵的女性特質大半可能是那個時期的精神代表。」

部分是泰姬的關係，部分是時代精神的關係，因此，只將泰姬陵視為一棟建築就未免太過無趣了。

貝格利的上帝寶座說

也有人將泰姬陵視為建築以外的東西，顯然「只是座墳墓」並不足以說明它的規模和壯觀。在這方面，蒙兀兒專家貝格利可說是最具企圖心和研究精神的人。他在一九七九年發表一篇膾炙人口的文章，提出泰姬陵是上帝寶座的象徵，亦即上帝將在復活日時坐在這裡

審判。在伊斯蘭宇宙觀中，上帝寶座稱為「『亞許』，位在一個基座上，並由四根柱子支撐著；底下為空中花園，信徒可以進入看見上帝所看到的事物。由於整個泰姬陵園區代表這個花園，因此這可以說是個巨大版的復活日寓言。」

然而，要證明這個象徵，主要癥結在於缺乏上帝寶座其他可供比較的代表。這是因為描繪上帝寶座無異於描繪上帝的形象，可能會被貼上異教的標籤。不過，貝格利提到十三世紀蘇菲神祕主義者阿拉比的某部著作（手稿現今存放在土耳其伊斯坦堡），其中包含一些上帝寶座和「信徒的天堂樂園」等圖繪，並指出其外形與泰姬陵的墳墓及花園的相似之處。

貝格利的理論最初並未說服這個領域的人，但由於他的研究精神和熱情相當令人佩服，於是有些人開始認為他的詮釋不失為一種可能性，後來甚至出現在暢銷的旅遊指南書籍中。不過筆者認為，這個論點理由過於薄弱。首先，這個意象是來自阿拉比的手稿，除了深奧難懂之外，也沒有蒙兀兒時期的印度文獻資料可供佐證。更重要的是，即使出資者和建築師都知道這件事，但由於不為一般人所知，因此無法成功做為這個宗教上的象徵。

不過，這個觀點倒是帶出一個可能性：建築本身可能具有某些意涵。建築透過具體的外形，尤其是和以往建築有相似之處，將意涵傳達給觀看者，因而產生特定的關聯性。不過，唯有當這些關聯性受到廣泛了解、認同後，才算傳達成功。以新古典建築（大英博物館、林肯紀念堂）為例，這類建築傳達某些為英、美兩國人民所共同珍惜的價值（人道主義、正義

和學習），因為它們被視為仿製古典世界的建築，而傳統上那些古建築正是這些價值的終極來源。一旦那個概念消失時（如現在可能正是這樣），這個意涵可能也隨之喪失。這樣的傳達有賴持久、受到認同的「視覺詞彙」。如果意涵被設計師巧妙地隱藏起來，後來被學者巧妙地揭露，則那些意涵根本就不存在公共場域裡。諱莫如深的符號只會引起密碼解讀專家的興趣，原本就不是要讓一般人關注留意的。

上帝寶座概念對於伊斯蘭神學至為重要，不過使用視覺描繪卻不屬於蒙兀兒集體想像的一部分，因此不能做為參考指標，一般人也不會理解。最近似的參考點應該是皇帝或蘇丹王位，比較容易落入一般人的想像裡。因此，即便泰姬陵是屬於這類的比喻（實際上不是），頂多只能說是皇帝王位而非上帝寶座。在一般人的心中，根本無從想像上帝寶座的外觀究竟是如何，因此這個理論無法成立。

貝格利的論述和許多其他理論一樣，也落入將泰姬陵視為獨特、需要特殊詮釋的窠臼。同時，實際上，泰姬陵在外觀上參考早期印度伊斯蘭的陵墓，對蒙兀兒人來說，表示它屬於既有傳統，這個傳統並為他們所理解。泰姬陵雖然巨大、純白，但它顯然只是一座墳墓，和其他過去四個世紀以來所建造的陵墓一樣。

不過，沙賈汗的史官拉霍里確實曾將泰姬陵比喻成上帝寶座，但他並沒有說建造泰姬陵的目的就是為了代表上帝寶座，而是說**像**而已。貝格利倒是沒有在這點上大做文章，這是因

為他了解蒙兀兒人經常會以「上帝寶座」來代表建物的頂點，做為寫作的一種誇張法，包括阿克巴大帝陵在內的其他許多陵墓也曾被如此比喻，譬如：說某棟建築像上帝寶座，等於說該棟建築圓頂與天齊高，但實際上並非如此。就這層意義來說，任何建築都可以像上帝寶座，泰姬陵自然也不例外。

不可靠的計畫

歐克在《泰姬瑪哈陵是一座印度宮殿》（一九六八年）一書中賦予泰姬陵新的意義，但他的方式更激進。在這本令人匪夷所思的偽研究著作中，歐克很認真地抗議泰姬陵並不是一座十七世紀的穆斯林陵墓，而是更早之前的結構，「可能是在四世紀時所建，目的是做為宮殿。」

他首先針對《皇帝史》某節中描述沙賈汗為泰姬陵購買這個地點，而這塊地先前經由繼承，屬於琥珀城的大君賈辛（也就是後來被要求協助供應大理石與石匠的那個人）。這段內容明顯描述在這塊土地上有一棟房屋或宅邸，由賈辛的前人所建，所以賈辛換取到一些財產做為補償。歐克將這段話解讀成現有房屋變成陵墓：除了在出入口增置許多《可蘭經》碑文外，這座舊宮殿被改為新的用途。因此，受世人所讚嘆的泰姬陵根本不是伊斯蘭文明最偉大

的榮耀之一，而是古印度教奇景的另一個證明。

沒有證據支持泰姬陵最早的興建日期為十三世紀。建造這棟宅邸的賈辛前人為曼辛，生長的時代為十六世紀，和阿克巴大帝同時代並為他的熟識。不過這反而使得整件事明顯和蒙兀兒的關係拉近，讓歐克相當不舒服。第四世紀確實是前伊斯蘭時期沒錯。當然，這件事十分荒謬：印度這個時期存留下來的唯一石造建築為硬石切割或獨石，但都不是結構體。建造泰姬陵結構形式建築所需的專業知識技術，在印度前蒙兀兒時期還不存在，這就好比將照片或引擎判定為屬於四世紀一樣可笑。歐克後來在書中似乎放棄這個論點，反將泰姬陵定為十二世紀，最初做為供奉印度教濕婆的神廟。

不論歐克選擇什麼日期或用途（這個論點在這本書後來的版本中經常改變），他都會因為泰姬陵的風格而受到反對。如果泰姬陵不是蒙兀兒建築，那為何它會和其他蒙兀兒建築有這麼強烈的相似處，例如早期的陵墓以及沙賈汗在阿格拉和德里的宮殿？歐克的答案為：泰姬陵和那些建築看起來一樣，這是因為它們也都被改為印度教建築。「印度的穆斯林統治者沒有用紅砂岩或大理石建造過任何宅邸、運河、城堡、宮殿、陵墓或清真寺，他們只挪用印度教建築並予以濫用。」如果我們還有力氣繼續爭辯下去，我們應該問問他如何解釋伊斯蘭建築和西亞伊斯蘭建築之間的相似性。他說，那些建築「也都是印度教的遺跡」，因此可證明印度教建築是第一種國際化的建築風格。

我曾經被一位資深同事輕聲斥責過，說我根本連歐克的書都不該去翻。歐克的書全然是幻想之作，用意在詆毀伊斯蘭文明，此種行徑實不足取。他任意引用錯誤詮釋文字和碑文的文章，讓人看得眼花撩亂，正可做為學生錯誤的研究法示範，全是假道學，整本書毫無可取之處。

不過我們須注意的是，以學術為幌子，盡做些貶損伊斯蘭對印度貢獻之事，這樣的人可不在少數。將已被一般公認為伊斯蘭印度的建築硬拗為印度教建築，他也不是第一人。類似的聲音最早可溯及一八四○年代，當時係針對古德卜尖塔，這座偉大的勝利高塔是由德里的穆斯林征服者在近十二世紀時所建。雖然這座尖塔的設計明顯是以阿富汗為雛型，卻被歸為更早被擊敗的拉傑普特族人。最近，假道學之風更是在一九九二年吹入有關阿逾陀巴布里清真寺的毀寺行動爭議，這個由一群「印度教愛國主義者」所做出的行動，直到今天仍是相當敏感的話題。雖然這是以印度教之名所做出的行動，卻會受到大多數印度教信徒的譴責。不過，一些同情人士卻傾向引用歷史和考古學，來支持令人匪夷所思的說法，殊不知這些說法背後隱藏著政治野心。如果我們讓他們得過且過，可能會面臨不必要的風險。

當然，出現像歐克之流的好辯之士，也算是對泰姬陵某種形式的恭維。許多人都想把泰姬陵的論述權占為己有，因為它實在是太珍貴了，所以即便受到一些微不足道的資訊誤導，他們也欣然接受，覺得這樣好像就能更了解泰姬陵一些，就像史密斯等人宣稱泰姬陵為

歐洲人所建一樣。這些好辯之士和我們這些被動欣賞的人並無二致，所有人都感受得到，眼前這棟建築將被世人公認為美的極致展現。因此為了平衡起見，在此願引一些不同的聲音為本章作結：赫胥黎在一九二六年出版的印度之旅遊記中，反覆表達他對拉傑普特建築風格不尋常的偏愛更勝於蒙兀兒建築，並抱怨像泰姬陵這樣的建築是「欠缺綺想、想像力貧乏的產物」；不過，這樣的說法似乎又太語不驚人死不休了。

第四章　賦予意義

除了描述之外，我們還可以對泰姬瑪哈陵做些什麼呢？二十世紀詩人盧迪安維哀嘆著：「富有的帝王總是嘲笑著窮人自不量力的熱情。」世上再也沒有人能創造出另一個泰姬陵了。

對藝術家來說，泰姬陵是一個特別的挑戰：它召喚他們的創意本能，同時警告說任何模仿都是拙劣的。即便如此，仍有無數的藝術家無畏於這番警告，企圖在他們自己的作品中向泰姬陵致意。當我們要了解一部傑作時，反映出影響的作品和賦予靈感的作品同樣重要。法國達達主義大師杜象在名作「L.H.O.O.Q」中惡作劇般地在複製作品「蒙娜麗莎」臉上加了兩撇鬍子，可能還不是對一幅偉大作品最複雜的反應，不過這個動作現在卻成為該著作生命和意義的一小部分。泰姬陵和杜象最靠近的時刻，可能是它出現在約翰走路蘇格蘭威士忌廣告中，並宣稱：「它的確有貴的權利。」其他反應，如在繪畫、攝影和建築等中，則顯得比較細微，但這樣的多樣性反而擴大了泰姬陵的意涵。

地圖

泰姬陵沒有同時代的蒙兀兒繪畫（雖然有許多幅沙賈汗的肖像畫存留下來），但可能有一個例外為，在泰姬陵園區內，有個奇怪、罕為人知的圖像。泰姬陵西邊低矮墩座上清真寺中央內拱門上方，有一排白色裝飾性圖繪板，中間的圖繪板上繪有一棟外形與泰姬陵相仿的建築：一個大型圓頂在一個高聳的拱門上拔升，兩翼的兩層設有小型拱門，在末端則有尖塔。這個圖像位在一個花瓶畫旁，在另一邊又再畫了一次，做為對稱。同時，也成為雙泰姬陵理論的小小證據（不過並沒有橋樑，而且兩個輪廓都是白色的）。如果這些圖像確實是要呈現泰姬陵，則它們應該是其最早的圖像，非常有可能為興建泰姬陵時所做。

雖然蒙兀兒藝術家在人物和動物呈現（儘管伊斯蘭傳統有明文禁止）上達到最高程度的寫實性，但建築上卻未採用相同做法，顯然建築本身未被考慮為適合入畫的題材。許多宮廷場景的建築背景（例如現在存放於英國溫莎皇家收藏中的《皇帝史》插畫手稿）顯示出真實的空間，極為注重細節。不過即便如此，這些場景仍未完全呈現出留存至今的實際宮廷內部陳設。藝術家經常觀察到一些建築構件，並將之應用於自己的繪畫作品中（見四十三頁圖）。

在這樣的背景下，有許多布畫呈現蒙兀兒陵墓，不過它們的目的不明。儘管注重細節，

這些作品卻不是出自那些建築設計師之手，他們的設計圖並未存留下來。這些作品至少是在泰姬陵完工後一百年所製作，約在十八世紀中期或末期左右。不論贊助人是誰，這些作品明顯是對建築及花園設計的回應。其中有一幅呈現出靠近拉合爾的賈汗季墓（見七十頁圖），兩幅描繪出泰姬陵（其中之一存放在現場的小型博物館內）。在這些作品中，花園係以平面圖或俯視圖呈現，而包括陵墓在內的主建物則是以正面立體圖呈現，看起來就像被攤平後放在天台上展示似地。

泰姬陵及花園也是以類似風格描繪，不過規模較小，以布畫呈現出阿格拉城全貌。這幅作品係於十八世紀初為拉傑普特族大君賈辛二世所做，當時他是阿格拉的省長，據說賈辛即以這幅地圖來設計他的齋浦爾新都。不過，如果這是他真正的用意，可惜他未竟其功，因為齋浦爾並不是位在河濱，而且跟阿格拉不一樣，係採棋盤狀設計。比較有可能的是，這幅畫和賈辛修葺城牆有關，而城牆也出現在畫中。無論如何，泰姬陵出現在這裡不是做為藝術家的主要題材，而是做為許多參考地標之一。對於將泰姬陵做為作品主要題材的想法，可能需要先了解一下國外的觀感。

霍奇和丹尼爾叔姪

第一位旅遊印度的專業英國風景畫家為霍奇（一七四四～九七年），他曾是威爾森的學生，搭乘庫克船長「決心號」到南太平洋，並擔任隨行畫家。在他的印度之旅中，霍奇獲得廣泛的體驗，並以建築為風景的一部分，具有明顯的英國概念風格。一七八○年至一七八三年之間，他的足跡遍及北印度，有時是陪同他的贊助人英國首任印度總督哈斯丁。他在沿途所繪的作品，成為他後來油畫和蝕刻畫的題材來源，而他的寫作包括一七九三年出版的旅遊回憶錄。

霍奇在一七八三年二月抵達泰姬陵。對於泰姬陵的想法後來記錄在他的書中，成為他對一般印度建築的做法，也就是融合實際和情感上的反應。他詳細描繪泰姬陵的外貌和情況：

「這棟（建築）的平面圖為八角形，四個主邊相對於指南針的東西南北四個基本方位。在四邊各個中央，設置一座巨大尖拱門……」但在畫出一些奇特的形狀和尺寸之後，他接著描繪現場情況及他的感想：

當從河流對岸來觀賞時，泰姬陵具有某種美感，不但建材完美，工藝也非常卓越，而它的宏偉、全貌和整體的壯觀氣勢，更是值得細細品味。入口中央部分的基本建材為白色大理石，以各種色彩的大理石做為裝飾，但沒有光澤：整體看起來彷彿是藍色大海上最完美的一顆珍珠。老實說，從來沒有任何藝術作品給我過這種感覺。

精緻的建材、美麗的外形和整體的對稱感，加上地點的選擇相當明智，遠勝過我曾見過的作品。

從這段讚美洋溢之詞可以看出，霍奇對泰姬陵的想法遠比當時大多數的英國遊客來得縝密，而由於對奇景從不滿足，他還試圖進一步分析並發展出一套印度建築理論，於一七八七年出版的《建築原型理論》一書中首度發表。由於泰姬陵相當倚重尖拱造型，因此他相信伊斯蘭建築與哥德式建築有關，並提出兩者皆從高山和洞穴的形狀衍生而來，使其和西方古典建築截然不同（一般認為西方古典建築係由原始木屋的形狀演變而成）；他主張風格和歷史一樣，都是地理和氣候的產物。不過這個洞見某種程度上卻讓他自相矛盾：他的理論破除了西方古典主義風格最為優越的想法，不再以其做為衡量其他建築物的標準，但同時卻也促使他在幾乎不可能相關的跨文化中硬牽扯出關聯性；就像他認為我們不該指摘印度建築為何不具有希臘風格，但同時卻又宣稱其山形起源與哥德式和埃及建築有關一樣，在邏輯上頗為矛盾混淆。

他有關泰姬陵資料的參考來源相當多元，有些來自當地，他記錄說，「許多毛拉在祈禱時間上這裡的清真寺，」他們「對陌生人招待極為周到，慇勤有禮。」但他還顯示出他讀過塔維奈爾的書，也相信第二座泰姬陵的傳說，並加入連接橋梁的細節（可能是歷史上第一

次）。約在此時也有其他傳說，包括大理石是從阿富汗的坎達哈一路運來印度的說法。

霍奇在現場製作了多幅畫作，蝕刻畫系列「印度觀點精選」（一七八五～八八年）包括從城堡眺望，遠方泰姬陵的輪廓在地平線上變得相當突出，不過他從未實現使泰姬陵成為該系列中另一幅畫主題的想法，或許是因為他畏懼於它的完美吧!?在某幅以泰姬陵為主題的油畫（現被存放在新德里國家現代藝術展覽館）中，顯示出是從河流對岸觀賞的場景，他相當偏愛那個視角。這個畫作相當大幅，畫筆強勁有力，不過無法和他文字紀錄的精確度及雄辯相比，這幅畫僅顯示出呈現著名圓頂的輪廓有多麼困難。

霍奇之後為湯瑪士和威廉‧丹尼爾叔姪兩人，和在許多其他地方一樣。他們在印度待了七年，從一七八六到一七九三年。由於有意和霍奇一較高下，他們故意在印度建築上的描繪做得更徹底、更忠實、更有系統，以呈現給英國的觀賞者。根據威廉的日誌，這個二人組在一七八九年一月二十日抵達泰姬陵附近，然後在月光花園紮營。第一天他們畫河流對岸的視角。第二天渡河造訪泰姬陵並參觀內部。第三天湯瑪士從花園邊開始繪畫，並藉助於暗房，而威廉則在圓頂上到處攀爬。

丹尼爾叔姪二人也在他們的蝕刻畫系列大作「東方景色」（一七九五～一八〇八年）中，忽略掉泰姬陵，不過並不是因為害怕失敗。為了處理這個他們明顯認為此主題應有的規模，他們在一八〇一年出版兩幅蝕刻畫做為補充，各寬約九十公分，從河濱和花園邊緣描繪

泰姬陵，並附上整座陵墓的平面圖及導覽手冊。這些蝕刻畫在技術上可說是當時最先進的圖畫印刷。

和霍奇一樣，丹尼爾叔姪也偏愛從對岸欣賞泰姬陵，因為河水「不但更添它的宏偉，而且，透過倒影，使它的壯觀氣勢加倍。」但他們也同樣喜愛花園的視角，他們的版本是「初入大門時的畫面」，因為在那個位置泰姬陵「令觀賞者印象最為深刻。花園中央的大型大理石水池和噴泉，以及各邊架高於水道上的步道，使這個景色更為豐富多樣；而且給人些許清涼，算是東方花園相當大的改變。」

他們適度強調水池及噴泉，讓泰姬陵做為背景，林木蓊鬱半遮半掩，增添些許神祕感。當一件藝術作品成為另一件藝術作品的主題時，可能會產生潛在的美感衝突：從藝術感受上來說，後來的藝術家所獲得的靈感可能會與最初創造該作品的藝術家相當不同。同樣的情況當然也發生在這裡。泰姬瑪哈陵位在整齊有致的花園裡，是一棟色彩一致、表面光滑的對稱建築，與這些英國圖畫描繪的不整齊、多樣和粗糙形式（宛如一座古蹟位在自然景色裡）大異其趣。

可見在英國人眼裡，泰姬陵本身並不是「詩畫風格」的建築。因此，有些評論家提出，丹尼爾叔姪將泰姬陵做為繪畫選輯的主題，顯示這個標籤並不適用於他們的作品，他們的動機一定是地形，或者想尋求雄渾的感覺。不過這是錯誤的理解方向。所謂「詩畫風格」可能

表示對某些主題有所偏好，包括文化古蹟，但那是某種代表形式，並適用於各種標的，不論其內在特質為何。即便是最勉強的主題，也可以迫使其符合這個範疇。

在我們的情況中，水渠及柏樹大道在詩畫風格的繪畫中當然是再平常不過的場景，但丹尼爾叔姪將大部分省略不畫，彷彿它們被撕裂一般，讓一些零散物隨處出現，顯得相當不對稱。左邊前景的樹（屬於印度不知名的樹種）不能算是有圍牆的波斯四圍式花園，卻給人一種印象：我們偶然在英國鄉間某個民宅的花園角落裡瞧見這樣的景象。

丹尼爾叔姪發現這個不錯的詩畫風格成分不見，於是將之引進。在文章中，他們不斷堅持精確的重要性，並自豪在這方

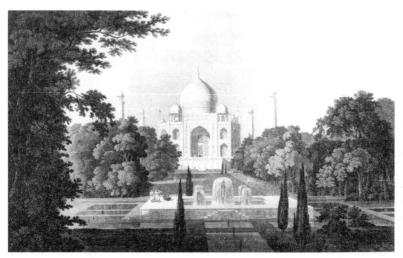

從花園邊緣觀看泰姬瑪哈陵；丹尼爾叔姪二人組的蝕刻畫作品。

面勝過霍奇。但實際上他們的畫面不過是將蒙兀兒建築轉化成讓當時英國大眾看起來賞心悅目的一種審美觀，這個過程是不可避免的：所有藝術家都是以他們所知道的方式，來將自然轉化成藝術。某些後殖民評論家將詩畫風格視為一種工具，故意將泰姬陵描繪成廢墟景象以貶損印度文化，這種觀點將藝術家創意視為純粹的意識形態，而非美學傳統調解的過程，同時也不符合歷史脈絡，因為評論家描述的只是他們對詩畫風格的個人反應，且這些反應已和當時大眾熟知的意涵產生混淆。

公司畫

英國軍隊於一八○三年攻占阿格拉，從此歐洲人更容易一親泰姬陵芳澤，但他們想要的畫風卻是英國藝術家無法提供的。此時，印度藝術家便快速改變風格，以因應符合這些新客群的品味需求，新型態畫風於焉誕生，稱為「公司畫」。

這個名詞泛指十八世紀末或十九世紀初印度藝術家為西方贊助者（特別是東印度公司的職員，這個名詞即以此所取）所繪製的作品。最初，有許多藝術家移居到加爾各答，作品主要為自然歷史畫（題材為印度的動植物），對象為個人鑑賞家或科學機構（例如加爾各答市的植物園），一般為水彩畫，採用英製畫紙。後來這些題材逐漸擴展到蒙兀兒建築的傑作。

早期贊助者經常直接私下和藝術家往來，告訴藝術家他們喜愛哪些建築或裝飾元件，譬如泰姬陵及硬石鑲嵌裝飾細節。後來由於這個市場不斷成長，藝術家能製作現成的繪畫組合，以符合外國觀光客的需求。

為了更迎合西方人的口味，印度本地藝術家在建築繪畫中引進單點透視，以免他們的作品被歐洲人視為「不正確」或天真。他們掌握透視繪畫技巧的速度及純熟度，可說是印度藝術史中的一個未解之謎，也許這只不過是再次印證了印度藝術家行來已久的吸收和適應能力。泰姬陵繪畫一般以斜角呈現，

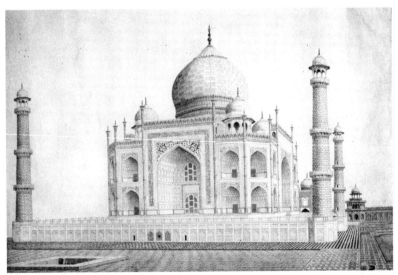

泰姬瑪哈陵的西側（從清真寺觀看）；約一八〇八年阿格拉藝術家的水彩畫。

包括露台的幾何磁磚鋪面，他們對後縮畫法的嫻熟度令人讚嘆，對該棟建築外形（包括眾所周知最難的圓頂）描繪的準確度，更是超越了同時期大多數歐洲藝術家的作品。

經常出現在歐洲藝術家畫作中的花園葉簇，最初卻遭到他們略除。在早期公司畫中，泰姬陵被以分離方式呈現，彷彿在空中漂浮一般。顯然這種透視可以輕易達到，但詩畫風格的想法，似乎未被接受。但這不能解釋成他們對英國人的審美觀感到嫌惡，因為泰姬陵與花園及河流的關係畢竟是蒙兀兒觀感的一部分。這有部分可能是因為藝術家想要將泰姬陵外表的科學精確性呈現出來，因此需將有可能使人分心的物件剔除。這個畫風早期形式的代表人物之一為拉提夫，他的畫作現被存放在大英圖書館內，也被私人珍藏著，旅遊家帕克斯等人也購買了一些他的畫作。

該畫風後期則明顯受到詩畫風格的影響，最早係從近來再度出現在世人眼前的孟加拉藝術家蘭恩的畫作開始。蘭恩是位多才多藝的畫家，受到印度總督（一八一三～二三年）哈斯丁侯爵之邀，陪同他遊覽印度北部，在一八一五年抵達阿格拉。當哈斯丁沒有拆毀城堡的澡堂時，有心情沉靜下來好好欣賞蒙兀兒建築並感到印象深刻，因此委託蘭恩從許多觀點作畫。蘭恩對光線的處理相當細緻，偏愛不對稱的視角，顯示受到英國水彩畫風格的影響。到十九世紀中葉，大多數泰姬陵公司畫都是象牙上的小型繪畫，做為胸針或盒蓋組件之用。

泰姬瑪哈陵：蘭恩為印度總督哈斯丁侯爵所畫的水彩畫作，約一八一五年。

新畫風

難免有些人對這位專為泰姬陵推廣形象的畫家，感到相當眼紅。英國維多利亞時期就有一、兩位藝術家對其反應淡漠，或許是自知這個畫風已舉世皆知，進場時間已晚人一步，擔心被視為有抄襲仿傚之嫌。早在一八三九年，業餘藝術家伊登（即印度總督奧克蘭勳爵的姐妹兼同伴）即以獨特的諷刺方式，改變泰姬陵總是超出世人期望的想法：

我們昨天來到阿格拉，當天下午即前往探訪泰姬陵。泰姬陵相當美，甚至比我們先前聽到的更美，無與倫比，可說是完美無瑕。你一定也聽說並讀過相當多文章，所以我就饒了你不再贅言，將這些力氣用在旅途上。

她並沒有停下來作畫。後來，藝術家辛浦森更強烈表達不願跟隨普羅大眾一窩蜂追逐潮流。他在一八五九至六二年首次印度之旅時，也探訪了阿格拉，他堅稱印度早期的伊斯蘭建築遠優於蒙兀兒建造的作品，並認為泰姬陵崇拜是愚蠢的順從，對陵墓的「庸俗裝飾物」特別有意見，因為他認為那是受到歐洲的影響。

這股復刻風，加上對泰姬陵有新的視角，總結在李爾的作品中呈現出來。李爾是在印度

一八七四年二月抵達阿格拉，在私人日記中透露出他的熱情浪漫：

工作的傑出英國籍水彩畫家，在印度僅停留一年時間，做為總督諾斯布魯克的訪客。他於

終於來到了泰姬瑪哈陵。企圖用文字來描述這個令人驚艷的地方根本是不智的，因為它是無法言喻的。美麗的花園，美麗的花朵，女士穿著優雅，有些人也長得漂亮，她們都盛裝打扮，不過以英國的標準來看，還是稍嫌不足。男人大多穿著白色衣服，有些人披上紅色圍巾，有些人則穿上紅色或紅棕色的衣服。橘色、黃色、鮮紅色、紫色或白色的圍巾。顏色效果相當不錯。畫作中央總是巨大的、閃亮的象牙白泰姬瑪哈陵。暗綠的柏樹做為陪襯兼對比，還有各種黃綠色的樹木。然後無數的亮綠色鸚鵡快速飛掠而過，像是無數顆長了翅膀的綠寶石。鳳凰花以及不計其數的各種花朵，在暗綠中發出微微亮光。

李爾的視線由於受到花園動植物顏色的影響，而從泰姬陵上移開，他沉思道：「我在這裡能怎麼辦呢？觀賞泰姬陵時當然會分心（雖然他已經盡了力）。」

此外，他對於印度人外表看起來貧窮的評論，也成為泰姬陵的「親民」指標。一個世紀前，霍奇只注意到賈瓦做為「大人物朝聖或滿足好奇心之用」。但是丹尼爾觀察到，泰姬陵

「是上位者的必訪之處，社會各階層人士也可一親芳澤。」帕克斯則對於看見「當地人穿著喜氣洋洋，如詩如畫」，感到欣喜不已。李爾認為泰姬陵重新畫分了社會階層，「因此，讓全世界的人分成兩個階級：看過和沒有看過泰姬陵的人。」

李爾之後數十年的那些藝術家中，在觀感中成功注入創意的人包括英國人布羅巴森和固德恩；美國人魏克斯、佛瑞斯特及康頓；和日本人吉田博。然而，就某個意義來說，他們都以丹尼爾為師，將泰姬陵置於美麗的風景之中。

孟加拉藝術家阿邦寧（詩人泰戈爾的姪子）則提出完全不同的概念。在阿邦寧一九○二年名為「沙賈汗之死」的畫作中，他重建了受到監禁的老王在城堡陽台上與他最偉大的作品做最後道別的情景：他的孝順女兒佳哈娜拉坐在他的腳邊，垂死的沙賈汗則橫躺在前景，凝視著遠方的泰姬陵。當這個作品於一九○三年在德里皇宮展出時，為這位藝術家贏得大獎，並被哈維爾等人讚譽為新印度藝術的傑作。雖然這幅油畫作品採用木頭，但它卻被視為是蒙兀兒藝術風格的成功復興，在情感的表達上更是有過之而無不及。這幅畫將遭到罷黜的老皇日漸憔悴的身影呈現出來，並對權力的虛幻和愛情的永恆做了些省思。

阿邦寧及追隨者的作品通常被放在印度民族主義出現的脈絡下觀看。雖然阿邦寧有時抗拒這樣的掛勾，但他企圖尋找印度獨有的美學，意在跳脫出殖民藝術派的教學風格。將焦點擺在受英國藝術家注意的歷史題材上，也可以被視為是重新取回印度歷史的論述權。這個做

法在舒格泰的藝術作品中尤為明顯，他自稱傳承自蒙兀兒王朝的建築師，故意選擇呈現波斯文學主題做為一種抗拒殖民主義和印度霸權的形式。在一九四七年印巴分治之後，舒格泰移民到巴基斯坦，後來被視為該國現代藝術之父。

阿邦寧和舒格泰等藝術家試圖聚焦於人文與歷史，而非建築本身而已，另一個用意是他們認為這類題材無法用攝影捕捉。自十九世紀（甚至早於李爾）中葉以來，泰姬陵攝影作品一直多過繪畫，這個新媒介被快速引進印度，在歐洲人發明後的幾年之內，已被印度專業和業餘人士廣泛採用。阿格拉醫學院主管人員慕理是當地許多先行者之一，他在一八五〇年代對當地的蒙兀兒建築拍攝了許多照片，於一八五八年集結成冊出版，名為《阿格拉及附近地區之影像紀實》。後繼者包括印度最成功的先驅攝影家，如比托、幫恩和塞克等人。

廣泛研究早期的泰姬陵攝影後發現，某些視角迅速變得熱門並經常被重複採用。花園南入口的視角。；亞穆納河對岸的視角；露台的部分斜度視角；泰姬陵東邊同河岸某個地點，往回看西向的視角等等。這些都是觀賞泰姬陵的人氣位置，在攝影時不斷被採用。但早期攝影師在有意或無意間，也試圖和前輩們一較高下：舉例來說，慕理和比托在對岸的視角，重新創造出丹尼爾叔姪首次畫出的作品。後來的攝影家（尤其是塞克）模仿前輩，以產生顧客已經熟悉並預期看到的畫面。

於是，商業攝影師的作品逐漸取代公司畫。有些攝影師以相簿集方式來出版他們的作

品，也有些為零售，透過型錄廣告，讓想要放在剪貼簿裡做為紀念的觀光客，也能輕易地以低價取得這些照片。

到二十世紀時攝影機變得輕便許多，觀光客不須再依賴商業攝影師，而是自行拍照，直到今日為止。現在幾乎人手一機，讓泰姬陵成為全世界攝影機鏡頭下最夯的建築。大量曝光之後，開始有許多專業人士提議限制這個主題。但傑出攝影師羅局‧瑞則是個例外，他在一九九七年出版大量的泰姬陵照片。現在少有藝術家或攝影師會考慮一個已經變成老掉牙的主題，泰姬陵現在變成只屬於個人紀念品的領域。

四座後期陵墓

除了繪畫和攝影之外，建築方面也不遑多讓。最早的山寨版建築可溯及一些後期的蒙兀兒陵墓；泰姬陵則代表蒙兀兒陵墓建築的最高點，但不是這項傳統的尾聲。

印度中部奧蘭加巴德有「小泰姬陵」之稱的比比卡馬格巴拉陵，為杜蘭妮陵；杜蘭妮是篡奪沙賈汗皇位的兒子奧郎則布之妻。這座陵墓建於一六七八年，也就是在泰姬陵完工後三十年，有明顯模仿泰姬陵的跡證，包括採用相同的白色大理石包覆（不過有些表面，尤其是內部，則以白色灰泥塗覆），以及四座分離的白色清真寺環繞著。實際上不模仿可能還

好些，因為這些相似之處頗為粗糙，只能更襯托出本尊的傑出。主建築較小、較單薄，也更為緊湊，不如泰姬陵的完美比例。然而，它卻有一個明顯的創新：進入主建築來到露台的高度後，卻沒有看到有八角形屏風圍繞的石棺，反而必須立即止步，因為地板上有一個八角形大洞。事實上，這個地板只是一個環繞建築周邊的狹窄長廊，從這裡可以俯瞰在下方地面上的墳墓。此時已無本尊和分身之分，眼前只有實際的墳墓，與上方的圓頂永恆地對望著。

這項改變可能是傾向宗教正統的關係。奧郎則布近三十年後（死於一七〇七年）被葬在接近奧蘭加巴德的簡樸之地，沒有任何建築。雖然我們可以推斷比比卡德馬格巴拉陵地點可能是由奧郎則布親自挑選（因為這個城市是由他建立的），這棟建築本身則不是皇帝為了哀悼皇后，而是為了其子阿薩・沙所建。相較於泰姬陵纏綿悱惻的愛情傳說，比比卡馬格巴拉陵的父子親情故事顯得遜色許多。

從那時直到蒙兀兒王朝結束為止，蒙兀兒人缺乏興建偉大陵墓的資源，他們死後被安葬在早期建造的蒙兀兒陵墓（尤其是胡馬雍陵）角落或被埋葬在仰慕聖人的陵墓內。最後的宏偉的蒙兀兒陵墓不屬於皇帝，而是屬於某位野心勃勃的朝臣曼蘇爾汗（又名薩夫得買），他是阿瓦德（後更名為勒克瑙）邦的省長，後來在穆罕默德・沙在位時（約一七一九～四八年）擔任宰相。他的德里陵墓是由其子道拉在一七五〇年初期所建。道拉繼承其父的阿瓦德省長職位，接著建立勒克瑙的納瓦布王朝。這棟建築的設計主要仿自附近的胡馬雍陵而不是

泰姬陵，不過它並未直接模仿，而是進一步發展一般主題。由於擁有尖拱及更華麗、潔白的

形式，薩夫得賈陵經常被譽為「蒙兀兒建築最後的閃光」。這個說法係基於一個假設：每種

藝術傳統**必然都有**一個衰退點，正如每個故事都有一個結尾一樣。

不過那並不是結尾。在勒克瑙，這座由薩夫得賈後嗣建立的城市為阿爾吉雅（阿里・

沙〔約一八三七～四二年〕之母）的陵墓園區，這座陵墓位在伊曼巴拉的範圍內，也是為

同一位統治者所建造，可說是縮小版的泰姬陵，外表頗像建築主題公園。這並不是首次勒克

瑙的出資人和建築師直接仿造某棟建築。喜悅宮係以范布勒勳士為諾森伯蘭郡錫德勒沃爾

的設計（依照一七二五年柯林・坎培爾出版的《英國建築師》）為基礎，是為阿里汗（約

一七九八～一八一四年）所建造的鄉間行館。後來約一八三〇年為納瓦布海達興建的達顯維

拉斯，則建物四面都不相同，每面模仿勒克瑙先前的不同建築，產生一種風格獨具的拼貼形

式。對於勒克瑙這棟建築的優點，好壞意見參半。主張須嚴肅觀看的人，則易於指責批評

家。但達顯維拉斯將包括泰姬瑪哈陵在內的歷史性建築混雜在一起，用意只是好玩而已。

阿爾吉雅墓則是仿自一樣位於阿格拉的赫欣陵，係由赫欣之妻為其荷蘭亡夫所建，宗教

性比較不那麼濃厚。他首先為海得拉巴的君主服務，然後擔任馬拉塔人的雇傭兵。一八〇三年抵

達印度。他曾在錫蘭（現稱斯里蘭卡）的荷蘭東印度公司服役，一七六三年過世前，

他擔任阿格拉城堡的指揮官，防禦雷克勳爵的攻擊。他的迷你版泰姬陵係以紅砂岩而非白色

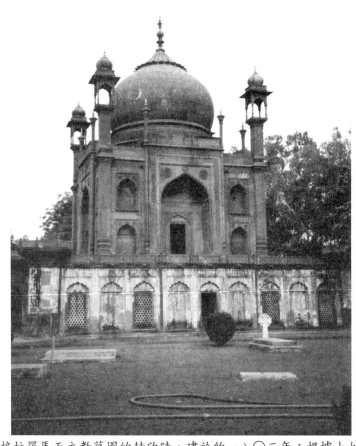

阿格拉羅馬天主教墓園的赫欣陵，建於約一八○三年；根據十九世紀旅遊家帕克斯所言，設計師為藝術家拉提夫。

大理石所建造，為方形而非八角形，清真寺則被併入建築主體內而非分離。即便如此，仿造的地方仍相當清楚。根據帕克斯的說法，赫欣陵的設計師為最接近泰姬陵的觀察者——藝術家拉提夫。

赫欣陵位於雷須卡伯羅馬天主教墓園內，阿格拉北郊，附近也有多座同樣宏偉的陵墓，包括兩位有名的雇傭兵萊恩哈特和裴隆將軍、法國皇家波旁王朝後裔以及泰姬陵的爭議建築師佛羅尼歐。

印度撒拉遜風格

泰姬陵曾帶給蒙兀兒後人許多靈感，但帶給英國人的啟發卻截然不同。位於加爾各答中央公園末端，以白色大理石建造的維多利亞紀念堂，宏偉輝煌，是在印度仿造泰姬陵的眾多英式建築之一，一九〇一年二月維多利亞女王駕崩後不久，印度總督寇松即委建這個計畫，耗時二十年完工，有時被稱為山寨版泰姬陵。從外觀來看，維多利亞紀念堂的確具有英式風格，但在諸多細節上，也可看出其對泰姬陵和辭世不久的英國女王的致敬之意，這得從十九世紀中葉說起。

話說印度的早期英式建築，幾乎都是依照當時在歐洲盛行的新古典風格建造而成，只有

為了適應當地氣候才做些微修改，如迴廊的應用，教堂、民宅、法院，甚至英國統治初期的印度軍營等等，都是歐洲本土帕拉第奧或希臘復古式建築的分身。但在一八五七年暴動後，英國重新思索其於印度的統治目的及方式，重新修正帝國主義，甚至包括建築在內。問題是：怎樣的建築才最能代表大英帝國？怎樣的風格才能將統治者和人民結合在一起？這個議題引發政治人物與建築師的熱烈討論，涵括各種因素的考量，包括費用和氣候等，但文化間的相互輝映似乎才是

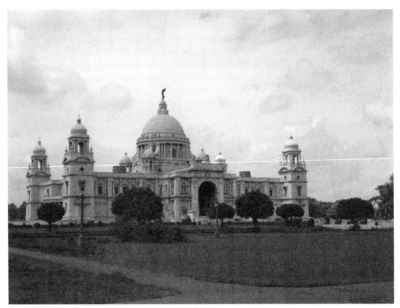

加爾各答的維多利亞紀念堂，愛默生設計，建於一九〇一～二一年。

重點。新古典主義的支持者認為其風引入印度已久，且相當適應當地氣候（該風格源自溫暖的地中海建築），其人文價值尤其得以體現此帝國建案的內涵；但哥德式建築的支持者卻大表反對，指出古典主義源自異教徒，最能透過建築體現大英帝國的顯然為基督教風格，因為基督教價值才是英國的基礎。

第三個陣營則對前述兩個提案都有異議，認為英國統治的主要對象為印度，因此必須認同印度人民的權益，這包括具有印度風格的建築在內。要達到這個目標倒是不難。新古典和哥德式建築畢竟都只是歐洲歷史風格的再現，因此應以印度本身的歷史為基礎，建立一種新式風格，這個風格後來被稱為「印度撒拉遜」，由弗格森等人在描述蒙兀兒建築時首先提出，如此一來便可延續蒙兀兒人在印度建築上的發展。

三方對這個議題辯論不休，始終未能達成共識，主要癥結在於英國統治的動機和性質。各方引經據典，原本是為了選出一種風格，後來卻變成各派觀點的折衷，因此印度現在也有許多精緻的新古典和哥德式建築，以及為數不少的印度撒拉遜式建築。印度撒拉遜式建築係由英國建築師設計，他們先研究印度建築，然後試圖將其形式與原則應用於英治時代的新要求，建造具有印度風格的大學、醫院、大君宮殿、鐵路車站等等。

阿格拉的聖約翰學院即為範例，一九一四年由雅各所設計，採用紅砂岩建成，有大型的拱形正門及圓頂和圓頂式涼亭。雅各一直被視為印度撒拉遜風格的主要代表之一，其建築志

業絕大多數的時間都是花在齋浦爾（當時為一個半獨立土邦的首都），他與印度同事緊密合作，並在技術知識上有所精進，因此在他的作品中，有些實際上比在英國人直接統治下的城市拼貼作品更具有印度的風格。

另一位代表人物為愛默生。

愛默生是哥德式建築師伯吉斯的門徒，一八六四年首度抵達印度，從此展開他一生的志業──設計孟買的克勞佛市場，風格一定會讓他的老師大表認同。但在接下來的兩個作品中──阿拉哈巴德的繆爾學院和古吉拉特邦包納加爾的一所醫院，他試圖改變

阿格拉的聖約翰學院，由雅各在一九一四年所設計，為印度撒拉遜式建築的代表。

印度風格。他並未假裝這兩個作品是真正具有本土風格，反而大張旗鼓，彰顯其雜揉的特性，並以威尼斯的聖馬可廣場為例，做為歐洲此種做法的範例。他說：「印度撒拉遜風格，企圖將英治對現代印度建築的影響體現出來。」

一八七〇年他在英國皇家建築師學會（RIBA）演講，選擇最偉大的印度建築泰姬瑪哈陵做為他的講題。他謹慎地避開任何學術性的議題，例如：由於不確定西方人是否有參與設計，他說有可能，但沒必要。這個演講大部分洋溢著讚美之詞，他讚譽泰姬陵「比我夢想的還美……如果冷血的高加索人來這裡，或許多少就能了解東方人的奢華性感。」他在英國的執業並不如預期的飛黃騰達，因此他換跑道爭取官職，在一八九九年順利成為英國皇家建築師學會的會長。

當印度總督寇松提議在加爾各答（印度在大英帝國時期的首都）興建維多利亞紀念堂，他挑選愛默生，因為根據愛默生先前在印度的實績以及在工作崗位上的出色表現，可以說是最適任的建築師。他當然不想要印度撒拉遜風格的建築師。寇松是印度式建築的仰慕者，並在當時大力倡導歷史古蹟保存的重要性，包括泰姬陵。不過他也確信為英治所建造的新建築應該具有新古典風格，因此要求愛默生使這個專案具有「義大利文藝復興風格」。他後來將想法寫出如下：

彩，並傳達最初為印度風格的意象，讓人不禁懷疑這棟建築是要紀念哪位皇帝。

露台上，俯視著整齊有致的花園。可以確定的是，表達風格為英式，不過卻略帶轉變的色

周圍有小型圓頂式涼亭和圓頂式塔樓（明顯具有蒙兀兒風格的輪廓）環繞，整體建築建造在

大理石。在結構上，這棟建築也和泰姬陵遙相呼應：大型的中央圓頂拔升到拱形正門上方，

卻，並大膽地推翻出資人的計畫。泰姬陵的影響主要在主建材上：同樣來自馬克拉納的白色

然而，維多利亞紀念堂卻有泰姬陵的影子，顯示出建築師並未將年輕時的熱情完全拋

堂。但整體來說，它絕對屬於歐洲的古典風格，因此寇松感到喜出望外。

棟建築的英式巴洛克風格勝於義大利文藝復興風格，因為主要圓頂讓人聯想到聖保羅大教

於是維多利亞紀念堂依設計建造完工，相當符合寇松的期望。進一步觀察後可發現，這

行。

用途。因此，顯然有必要將古典或文藝復興風格加以變化，並延聘歐洲設計師來進

當滑稽，也不適合做為英國女王的紀念堂。相對來說，印度風格也相當不適於展覽

棟具有本土風格的建築。在這個印度商業中心和政府首都建造蒙兀兒建築可能會相

古典或帕拉第奧式風格，但卻看不到具有當地風格的建築，所以不太可能建造一

在加爾各答這個有歐洲淵源並由歐洲人所興建的城市中，所有主要建築都具有半

花園裡的泰姬陵

當愛默生正籌畫他的顛覆性計畫時，一位現已不受重視的學者史密斯在阿格拉努力研究蒙兀兒建築。史密斯的做法不是研究歷史文獻紀錄，而是小心翼翼描繪出建築的各種細節，然後將之出版，以帶給藝術學校和技術學院學生靈感。史密斯出版了有關勝利宮和希坎達拉建築的文獻，並在某個年鑑發表他的版畫，取名為「技藝系列」，是個專門供設計師使用的活頁本。同時，斯圖亞特寫了一本書，並在「鄉間生活」雜誌上發表數篇文章，以敘述為主、影像為輔，有時筆觸還帶有浪漫色彩，生動描述賈汗季與努爾賈汗之間的私會和婚姻生活，對於花園的使用，她也頗有創見。

類似這樣的來源，對勒琴斯當有用。根據我們的觀察，勒琴斯對於政治人物建議他應該讓這棟建築具有印度風格，以順應當地人情感的建議，相當不以為然，惱怒之下他說：「上帝並不會讓東方的彩虹特別鮮艷，來展現祂無比的同情心。」他認為印度撒拉遜建築師的做法相當可笑，認為他們應該停止繼續下去。他還嘲笑雅各的作品；雅各在開始時曾經被指派擔任他的顧問。

表達抗議不滿後，勒琴斯心不甘情不願地接下了任務，並開始尋找合適的印度形式，但

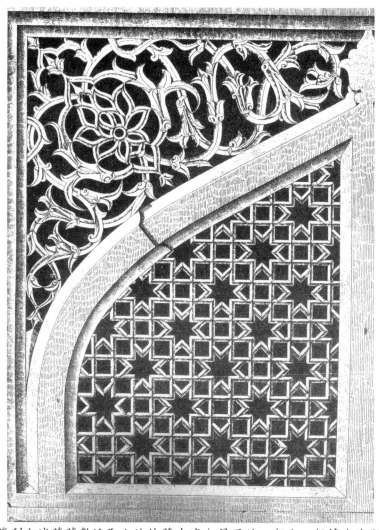

勝利之城蘇菲教派聖人沙林墓走廊內屏風的一部分，根據史密斯
所繪，一八九六年。

不會轉移他對羅馬嚴肅計畫的注意力。因此，總督官邸的設計，包括一些外形美麗的元件，尤其是圓頂和鼓環，係源自於桑奇的窣堵波（stupa，在梵文中意為墳墓、佛骨塔，後來在佛教中被改稱為舍利塔或佛塔）。在花園上，他就輕鬆許多，噴泉、水渠、涼亭及花圃等，並未仿造任何特定蒙兀兒花園的形式，而是揶揄地將之視為新型式。花園在前宮殿的後方展開，頗像在同樣宏偉圓頂之下的泰姬陵花園。頑固帝國主義者所讚嘆的，他卻堅決反抗。

後來的山寨版泰姬陵雖然相當用心，卻遜色許多。在阿格拉之外（從德里趨近時，在道路的右邊），有一座全新的廟宇，係為紀念當地精神領袖「神聖先師」所建，原設計也是仿自泰姬陵。這棟建築也有圓頂，側邊也有清真寺，但看起來彷彿是以肥皂建成。如果你是泰姬陵迷，最好將你的視線移開，否則你一定會生氣。

在阿格拉雕刻的小模型及硬石鑲嵌的傳承（或復刻）工藝上，我們或多或少都可瞧見泰姬陵的影子。阿格拉有無數的大型商場，裡面堆滿各式各樣的大理石商品，從燭臺、杯墊到棋盤和家具，無所不有，都以半寶石鑲嵌在花案圖樣上做為裝飾，隱約與泰姬陵的裝飾遙相呼應。每間商店後方都有一間工作室，裡面有工匠在作業。這樣的地方並不難找，只要問問當地熱心的計程車司機，不久即可找到。挑好喜歡的大理石製品並付了錢後，你就可以帶著泰姬陵紀念品回家！

第五章　擁有泰姬陵

由於古希臘學者費羅的舊七大奇景如今只剩下埃及的吉薩金字塔群，其餘均不復存在，因此瑞士新七大奇景基金會發起票選活動，全世界的人經由網路和電話投票選出「新世界七大奇景」，結果於二〇〇七年七月七日揭曉。印度大肆宣傳，希望讓泰姬陵勝出。根據新聞媒體報導，泰姬陵經由網路獲得一千八百萬票，經由手機則得到一千二百萬票，據信這三千萬票都是由印度的愛國人士所熱情投下的，沒有來自不偏不倚的美國人或不感興趣的法國人的票，因此印度「應該為自己感到驕傲」！

這不禁讓人感到有點混淆：是該為了能將泰姬陵納入前七名而感到驕傲，還是該為了有這麼多印度人可以使用電話和電腦而感到驕傲？這兩件事之間有關聯嗎？許多評論家不時提到印度的「軟實力」，不是沒有道理的，因為這個詞彙本身便帶有些許電腦術語的味道，同時暗指印度在文化和政治方面的影響力。票選結果揭曉後，有一個新聞標題如此寫著：「這個訊息清楚告訴大家：絕不要小看印度！」

印度的形象近數十年來改變了不少，不斷強調建設發展，但較少重視文化傳承。泰姬陵

經由手機簡訊被票選為新世界七大奇景之一，顯示出這座古蹟在現代印度文化政治上的重要性。不過，泰姬陵的重要地位早在一個世紀前即由英國駐印度總督確立，當時寇松首先宣布泰姬陵為國家級古蹟，堅持印度政府必須負責維護工作。此後，泰姬陵的保存和現代政治之間，即一直維持著難分難捨的關係。

寇松的觀點

寇松在一八九九年被任命為印度總督，時年三十九歲，主要是由於他自己的毛遂自薦。

由於害怕沒有人會想到他，他乾脆推薦自己，指出他從一八九一年開始擔任印度國會政務次長，所以他對印度事務十分熟稔，而他自己也到訪過印度數次。

政治歷史學家一般認為寇松在印度總督任內的治理不算成功，主要是因為他不幸於任內割讓出孟加拉（尷尬的是這個法案後來遭到推翻）。一九〇五年，在他第二任期一半時，他和擔任印度軍隊總司令的基奇納勳爵發生激烈衝突，憤而辭職。儘管如此，他仍受到許多建築與環保人士的尊敬，因為他致力維護印度森林、野生動物和建築古蹟，尤其是讓古蹟保存成為政府政策的重心，極力主張維護古蹟是一項「神聖的付託」，也是帝國統治責任的一部分。他大聲疾呼：

過往時代的輝煌、美麗或歷史的建築，不論其建造目的為何，也不論其所屬信仰為何，我都將之視為無價的傳承之寶，繼承世代須謹慎、虔誠地維護。在擔任印度總督期間，本人必將戮力以赴，達成這個目標。人類的創意彌足珍貴，我們千萬不可讓昔日的優質藝術或建築從世上逐漸消失，因此本人認為，保存印度的古蹟乃政府之基本義務。

他個人私下相當注意這件事。此外，很少有一個政治人物像他一樣，在建築史和當代設計方面擁有如此豐富的知識。在印度全國各地旅遊時，他必探訪歷史古蹟，並提出有關保存技術的建議，這在以前可是前所未聞。有許多直屬英國的建築，包括德里和阿格拉的蒙兀兒建築，他不但籌畫翻修，還親自到場監工。當他巡視新或舊建築時，演講裡總是經常提到這些建築。當省城或土邦新學校或醫院啟用時，他不僅會對該建築的用途及其對社會的預期好處加以評論，同時一樣也會對其與該地歷史建築的關係提出自己的看法。

雖然這麼做可能會讓他的政治助理感到忐忑不安，但他對建築的熱情傳遍全國，所以當他在各地巡視時，相關建築必會趕工翻修，以便通過他的檢查。太過倉卒趕工，有時難免發

生不幸。在拉吉斯坦邦阿布山就有一個例子，那裡的白色大理石耆那教寺廟為了他的到訪而塗上白色塗料，與原設計相差甚遠，因此寇松立即講授維護建築的適當方法。由於他大力推動古蹟文物保存，南肯辛頓博物館的硬石鑲嵌板才終於回到德里紅堡的公眾大廳。這些吸引人的硬石鑲嵌板在一八五七年鎮壓暴動後遭到掠奪，後來輾轉賣給英國政府，最後在寇松的安排下才物歸原處。

他並非總是獨力推動這項工作。他留給後人最重要的遺澤，或許就是資助印度考古研究所並使其獲得適切的威望。此機構於一八六〇年代由康寧漢將軍所創立，隸屬於國家單位，被稱為「研究所」則是受限於經費關係。康寧漢本為軍人，後來跨行變成考古學家。在最初幾十年，印度考古研究所完全有賴康寧漢以及加瑞克和伯吉斯等助理及後繼者的努力才得以維持。他們探訪過許多歷史古蹟，但頂多只能確認保存維護人員會面臨的問題和嚴重程度，後來這個機構經過寇松的大幅整頓。一九〇二年，他任命年輕的考古學家馬歇爾擔任考古研究所所長，確保他有足夠的經費和人員可以進行調查及修復，並協助立法保護古蹟，以免遭受破壞。馬歇爾任職的時間比寇松長，並被許多人尊稱為現代印度考古學的創立者。他們擬定的法規，有些一直到今天仍具效力。

在寇松眼裡，印度考古學中最值得驕傲的建築，當然非泰姬瑪哈陵莫屬。他在一八八七年第一次踏上印度的土地便立即前往造訪，並迷戀上這個「建築中的珍珠、人類工藝中的珍

寶、最虔誠的寺廟、最莊嚴的陵寢，這就是無與倫比的泰姬陵！」他將泰姬陵描繪成「設計得像顆寶石，從柏樹林開始發出雪白光芒，背景天空為藍綠色，純潔、完美，無法言喻。」

在寇松的時代，泰姬陵僅有兩百五十年的歷史，因此保存狀況比許多傾頹的古老寺廟好很多，但由於美麗和名氣過人，它在保存計畫中成為優先對象，讓顯然泰姬陵需要更多的注意和維護。一個世紀前的藝術家霍奇記錄表示，地基在「可容忍的維修」狀態，仍舊發揮功能；花園「仍保持相當整齊的狀態」，墳

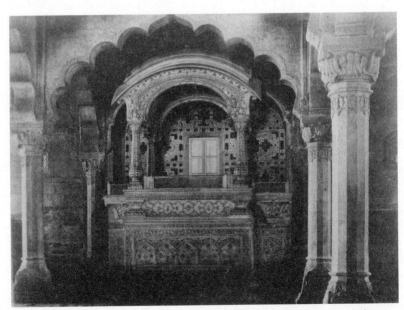

德里紅堡的公眾大廳的王位。後方牆上的深色鑲板為硬石鑲嵌板，一八五七年遭到劫掠，一九〇三年被寇松放置回原處。

墓則「毫髮無傷」，但其他建築卻有「明顯的頹敗跡象」。之後不久，丹尼爾便發現硬石鑲嵌板消失無蹤，據說已被札特人和馬拉塔人撬下竊走。寇松自己則看到這個可恥的行為，在十九世紀初換成由英國人所為，同時還大啖著美食，恣意狂歡。

另一方面，在一八一一年和一八六四年有許多人努力將遺失或頹敗的石板歸返原處，因此藝術史學家弗格森在一八七六年評論道，泰姬陵「很幸運受到英國人相當時間的關注，並獲得他們的青睞。」弗格森並未偏袒他的同胞，他對於一八五七年暴動後有關德里紅堡的處理感到相當憤慨、鄙夷，因為為了使城堡永遠不再具有防禦功能，整棟建築和廊柱都遭到拆毀，實際上根本是挾怨報復的行為。雖然泰姬陵幸運逃過一劫，但仍有許多工作有待進行，尤其是花園草木叢生，弗格森發現，這在英國人看來雖頗具浪漫美感，但與原來的蒙兀兒設計相去甚遠：「長列的柏樹……及茂盛的常青簇葉，讓整體建築更具魅力，這可能是建造者及其子孫沒有想到的。」

修整花園和重新種植，便成了寇松委辦工作的主要項目，此外還須將建築遺失或傾頹的石板置回原處。他將泰姬陵視為一個園區而非僅是單一古蹟，他將前院的忙碌市集拆除，在東邊將已經崩塌的圍牆和長廊重建起來。此外，寇松總是相當注意細節，他規定服務工作人員須穿著制服——白色外衣及綠色頭巾，堅持這才是真正的蒙兀兒服裝。他並在花園裡放置板凳，包括中央水池旁的白色大理石座椅，現在這些座椅則被情侶們用來拍照。

最後，他將一盞金屬製的清真寺燈具吊掛在陵墓石棺上方的中央墓室內。據說，原本有一盞燈放在這個位置。的確，原來的鏈條還在原處，但燈具已經消失不見。由於在印度遍尋不著合適的替代品，寇松想起先前在開羅清真寺看過類似的燈具，於是寫信給當時英國駐開羅二等祕書克羅默勳爵，請他代為購買，並建議銀製是最適合的。顯然，他並不認為將埃及製的產品引進蒙兀兒建築有何不妥。他對克羅默說，「我們知道泰姬陵在風格上屬於所謂印度式撒拉遜，實際上是阿拉伯風格——以綻放花卉取代幾何圖案。」然而，克羅默對於這位偉大專家的建築史描述可能感到興趣缺缺，也有可能因為忙於國政要務，以致未能幫上忙。因此，寇松只好自己大老遠跑一趟，親自訂購所要的產品，並安裝與安排寄送到印度後，才安心啟程返回英國。

寇松購買的燈具，最近被一位頗具影響力的學者認定為「殖民美學」的最佳範例。「殖民美學」的定義為「差異、距離、附屬與控制的美學」，也就是由殖民統治者來決定建築的風格及歷史淵源，並判定何種裝飾品最為合適，此種做法無異於以支配的高度來看待並操弄殖民地，為當年「知識即力量」風氣下的產物。有人根據這個觀點，發現一九○三年德里皇宮蒙兀兒風格的裝飾，也有權力挪用的情況發生；當時也是由寇松親自籌畫，慶祝愛德華七世登基為王。更廣泛來說，英國對殖民地建築發起印度撒拉遜運動，也是根據英國自賦的權力並操弄印度傳統來加以定義，故被詮釋為具有支配的姿態。這類論述意在探索知識、視覺

文化與殖民意識形態之間的關連，為傅柯、薩依德等文化理論批判家激發許多靈感。

從另一方面來看，對於歷史的挪用是否必然與「殖民」有關，我們也可以提出質疑，因為像蒙兀兒人便是反過來將異國的物品和早期的印度風格，融入自己的建築中。就某個程度來說，印度撒拉遜運動的英國建築師應用於印度的方法，和同時期其他建築師在針對歐洲本身的歷史建築所採取的做法是相同的：在處理先前的風格上，印度撒拉遜建築融合印度和哥德式風格。相對來說，希臘和哥德式風格散發出自信，但同時敬重、仿效偉大的過去。無論如何，寇松並不是印度撒拉遜風格的推動者，他偏愛有文藝復興風格的帝國建築，如維多利亞紀念堂。如果殖民美學真的存在，那它一定不是只有單一、一致的風格，而應是具有多樣面貌。

當時有人與寇松持不同觀點而提出反對。寇松雖受到古建築保護協會的影響（該協會於一八七七年在英國由莫里斯所創立），但他在一個重要面向上和該協會的指導方針有異：該協會對於可能會導致取代遺失特色的「不合宜的熱情」不表認同，寇松卻欣然重建已經不復存在的物件。和十九世紀初在泰姬陵野餐的人從紀念碑鑿出半寶石截然不同，寇松企圖重建伊泰默德陵已遺失的欄杆，以及希坎達拉阿克巴陵入口尖塔頂部的涼亭。雖然有許多人相信這些涼亭是被好戰的札特人所毀壞，但也有人質疑這些涼亭可能原本就不存在。寇松在對這兩種說法回應時明確指出：現在是沒有涼亭，但破損或不完整的斷垣殘壁，也不能代表建築

看，他的說法可以說是正層下方梁柱的粗糙表面來塗覆。從他重上過的灰泥灰泥覆蓋，所以應該重新初的用意一定是要有一層泥存在的日期為何時，最寇松則主張，不論現有灰清除才能更符合原設計。為後來所加，所以須完全否要重上？有人認為灰泥覆蓋砂岩柱的白色灰泥是廳期間，出現一個問題：

修復阿格拉堡公眾大臆測之作而已。

計，也只不過是依據文獻師的原意；然而其替代設

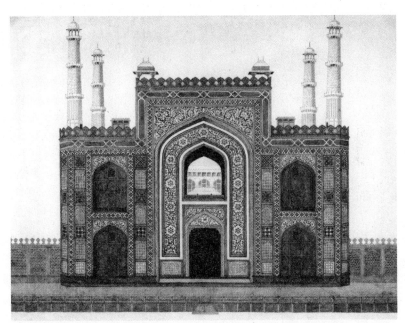

希坎達拉阿克巴陵大門，阿格拉藝術家的水彩畫，約一八〇八年。和寇松一樣，這位畫家明顯認為尖塔應該完工：當這幅畫在繪製時，頂部涼亭實際上已不存在。

確的。

根據以上幾個例子顯示，寇松並未花很長久時間思考他的權力限制。他自信地認為，對於他在泰姬陵的修復工程，印度人相當感謝，程度甚至超過歐洲人；這類工程讓印度人和英國人的關係更為親近，「不可鄙視這樣的攜手合作」。此外他也心心念念，期望自己可藉此工程留名於後代子孫。他曾在阿格拉寫信給他的妻子，說：「我在印度就算一事無成，最起碼我已留下好的名聲，看看這二成果真是讓人欣喜啊！」他的修復手法或許可說是過分鑿刻，甚至過於優越浮誇，不過儘管聽來自負，評論家們卻也不得不承認其對泰姬陵適時進行的修復，對泰姬陵確實多所助益。

所有權及維護

在二十世紀，泰姬陵的名氣於國內外持續攀升，造訪印度的外國人數不斷增加，印度本國旅遊的人也愈來愈多，主要目的地都是泰姬陵，除了想一親芳澤之外，同時也想和還沒來看的親朋好友們分享，希望他們隔年也能來一睹為快。寇松完工後一世紀，泰姬陵不只成了棟無與倫比的建築，透過門票和紀念品的銷售，還變成重要的收入來源，每天平均約有八千位觀光客造訪，一年下來就有近三百萬人（緊追在羅馬西斯汀教堂之後）。

在這樣的情況下，不難想像對於泰姬陵的維護和管理時有爭議，有些爭議對建築本身會產生明顯或實質上的威脅，有些則是相當不錯的建議。此外，誰才是適合的管理人也是個大問題：誰須對泰姬陵負責，政治人物（如民意代表）還是考古學家（如專門負責維護歷史古蹟的政府機關——印度考古研究所）？這兩方人馬都有可能因利益關係而引發衝突。舉例來說，如果考古學家發現當地某個產業為有害的污染產業，他們可能會訴請政治人物採取關廠等不受民間歡迎的措施；相反地，政治人物可能希望利用某個古蹟來舉行盛會，提高自己的聲望，但卻可能遭到考古學家的反對。至於誰的權力比較大，情況可能不甚明朗，雙方都企圖取得權力，同時卻又不想承擔責任。

在這個有時混沌不明的情況下，當地伊斯蘭慈善基金會（Waqf）委員會最近提出管理的申請，並準備將案件送到法院。在伊斯蘭世界裡，這個基金會一般擁有並維護大型建築。例如，某個重要的清真寺可能會設立這樣一個委員會做為基礎，負責管理附屬建築或其他財產的商業用途出租，並利用這些收入來支持該清真寺的講授及慈善工作，同時維護建物。當建築歷史學家企圖重建某棟建築的歷史，經常會利用基金會的保存紀錄。然而，目前沒有和泰姬陵有關的已知慈善基金會紀錄，但（如在本書稍早時討論過）泰姬陵園區顯然是要做為一個經濟實體，也就是從相關的旅店、投資的村莊以及花園的農產等取得收入。因此，當地一定有個機關總管這些事務。

或許是基於上述等等原因（實際理由和原因不明），北方邦（也就是阿格拉所在的現代省分）的遜尼慈善基金會委員會已經提出所有權申請。雖然雙方律師私底下都會精修論點、蓄勢待發，但根據媒體報導，該委員會發言人公開發言時並不具說服力，亦坦承其對文件來源的管理不夠熟稔。例如，據說該委員會的主席在二〇〇五年三月時表示：「我們有數份沙賈汗遺囑正本存放在倫敦博物館內，還包括證明泰姬陵屬於慈善基金會的其他文件。沙賈汗在遺囑中寫道，在他死後，將泰姬陵移交給伊斯蘭慈善基金會。」歷史學家可能想知道這裡所指的是什麼文件；或者，「倫敦博物館」是什麼（當然不是和倫敦歷史有關的那個倫敦博物館）。《皇帝史》（記錄沙賈汗在位時的官方歷史）波斯文的學者版本在一八六六至七二年出版，可在許多圖書館找到，當然包括大英圖書館（在遷移到尤斯頓路前，和大英博物館同棟大樓；大英博物館**位在倫敦**）。所以，這或許是所指的文獻，但卻不是遺囑，當然也沒有寫說泰姬陵是伊斯蘭慈善基金會的財產。

另一個論點為，泰姬陵「在使用上屬於伊斯蘭慈善基金會」。該基金會委員會引用印度高等法院先前的判決「任何連續使用於宗教用途的建築均可被視為宗教建築」，並主張原為紀念慕塔芝‧瑪哈而每年舉辦的厄斯儀式，以及在泰姬陵清真寺定期舉辦且至今仍持續進行的周五祈禱會，即可將泰姬陵歸為此種類別。但在歷史上，這些建築的功用不止於此，可能須待法院釐清「連續使用」是否也包含部分或偶爾使用在內。

伊斯蘭慈善基金會委員會的法律動作已經引起其他機構反彈，印度教組織「印度青年民兵」就是一例。他們將伊斯蘭慈善基金會委員會的說法視為某種穆斯林自我肯定的形式，反對目的在於將泰姬陵拉入現代的宗教衝突中。他們從牽強的歐克理論得到靈感，宣稱泰姬陵原本應是棟印度寺廟，由辛格或其祖先所建，並堅持將它重新命名為「泰久麥瑪哈」，意為「閃亮的皇宮」，並實質改建為一座寺廟。某什葉派伊斯蘭慈善基金會委員會則聲稱，慕塔芝‧瑪哈和其父親一樣，為什葉派信徒。

公眾人物在受訪時，對這些空穴來風的說法大都不表認同，例如著名的烏爾都抒情詩人即曾被引述說：「所有這些所謂的宗教組織都該閃邊涼快去，他們的說法根本就是垃圾！」廣告大師塞斯則評論道：「沙賈汗將泰姬陵送給所有印度人，而不是一堆愛開玩笑的傢伙。這些說法真是荒謬透頂。」回應多半強調泰姬陵為共同的文化資產，同屬於伊斯蘭和印度教，有人指出該建築最初是由這兩個宗教的工匠共同建造而成，還有人甚至提升到最高層次：泰姬陵是屬於全人類的遺產。

由於受到這些說法直接質疑其管理人的地位，印度考古研究所公開回應說，這些說法根本是無稽之談，因為「泰姬瑪哈陵是國家的古蹟」。可能是擔憂這個說詞不如官僚語言具有說服力，他們還宣稱，「根據一九○四年的古蹟保護法第三條第三款」（這個法律參照係由寇松所擬定），他們負有管理之責。以法律觀點來看，絕對有人會問：為何一個英國總督有

蘇來亞和尼南的兩則漫畫。上圖是從印度最高法院在二〇〇六年秋的判決，也就是執行區域畫分法，獲得靈感；下圖則描繪二〇〇七年在倫敦泰晤士河畔仿泰姬陵建造的建築。

權決定泰姬陵的所有權？但拉長陣線來看，這些黨派的說法可能都站不住腳，因為法院畢竟還是受到憲法「世俗」價值的約束，即使是對這些價值觀存疑的政治人物，也不得不低頭向各個社區拉票。對每個人來說，這個賭注太大了。

在此同時，爭議再次聚焦於泰姬陵的修復狀態。即便是最積極爭取所有權的團體，也不免因為現狀維護明顯失當而打起退堂鼓（但可提出質疑的是，爭取所有權者是否有能力提供更好的維護）。關於破壞大理石表面的污染，由於已經強迫關閉當地某些產業（不得已造成當地居民不滿），並且泰姬陵保護區內禁止車輛進入，這方面的憂心倒是減少了一些。但是據說，負責建議和監督世界遺產地點狀況的聯合國教科文組織（UNESCO）世界遺產委員會對周遭區域（尤其是河流）的整潔程度仍感到不滿意，並要求將緩衝區擴大。阿格拉有兩個經該組織指定的地點（泰姬陵和紅堡），第三個（勝利宮）在不遠處。由於印度因此無法申請阿格拉成為「世界遺產城市」，因此中央政府觀光部與該組織結下梁子。聯合國教科文組織反駁的理由為，阿格拉狀況不佳，也未能維持其原來市區的基礎。這些歷史古蹟（包括這些指定地點及其他地方）孤立於現代的阿格拉城市之中，以現今印度一般標準來看，狀況也相當差。

二〇〇五年夏天舉行千禧馬哈特沙穆嘉年華活動，慶祝泰姬陵三百五十周年紀念。北方邦政府請求印度考古研究所核准使用泛光燈照射，以做為某場演唱會的背景，但遭考古研究

所駁回，理由是先前因舉辦雅尼（全球最受歡迎的演奏大師）演奏會的燈光照射，「數以百萬計的昆蟲受到亮光的吸引，集體飛往泰姬陵的閃亮白色大理石並停附在上，這些昆蟲的排泄物含有某些化學物質，恐將腐蝕大理石表面並損壞古蹟。」考古研究所還抱怨道，在千禧馬哈特沙穆的開幕儀式時，車輛（應該是政治人物的汽車）駛入紅堡排放廢氣，發電機也冒出大量濃煙。此外，對於在二○○六年將泰姬陵做為支持愛滋病患者的演唱會（出場歌星包括波多黎各流行天王瑞奇馬汀）地點，也有人感到憂心。某位考古研究所官員即批評該計畫相當荒謬，因為阿格拉居民連瑞奇馬汀是誰都不知道，因此有時以當地人的感受，而非以環保或昆蟲等複雜觀點來表達保存維護的想法，可能才是比較安全的。

在其他議題上，如環保政策及維護技術等，爭論就比較不政治化，都有持續討論，例如最近有人提議使用漂白土來清潔大理石表面。漂白土是一種天然泥土，數世紀以來被印度女人用來敷臉，因此使得泰姬陵更為女性化。寇松不顧古建築保護協會的原則，建立一個至今仍有效的標準：定期更換建築石塊表面已經遭到污染或氣候損壞或腐蝕的部分。寇松認為，這個方法適用於印度，因為在當地仍可找到有這方面技術的工匠。有部分是由於這個政策持續執行並受到考古研究所的贊助，因此這個做法延續到現在。在考古研究所管理下的著名古蹟，我們經常可看見工匠彎腰低頭處理石塊，雕刻模型，彷彿建造工程仍在進行一樣。

權力走廊

二○○二年，有人提出一項計畫，企圖沿泰姬陵和紅堡之間的河畔興建觀光設施和商店，以一個蛇形結構將這兩座古蹟連結在一起，預估經費高達十七億五千萬盧比（約四千萬美金），取名為「泰姬陵古蹟走廊」。當時北方邦的首席部長為瑪雅瓦提，她同時也是代表低種姓階層的多數人民社會黨的領袖。輿論普遍認為這個計畫得到她的支持，因此自然在沒有諮詢或知會過中央政府和考古研究所的情況下，興建工程即如火如荼地展開。後知後覺的中央政府和考古研究所驚覺後立即提出異議，法院才發出強制令，禁止工程繼續進行。

這件事同時也引起公憤。由於這個計畫毫無品味可言，即便沒有讓人啞口無言，也引來不少反對聲浪。即便現代化的魔爪尚未攫入歷史古蹟，阿格拉本身也已經夠可怕了，怎還會有人如此搞不清楚狀況，提議在印度最著名、最美麗的古蹟旁大興土木呢？冷嘲熱諷的批判聲旋即四起，大家都知道建商將從這個大規模計畫獲取鉅額收入，並提供回扣給支持的政治人物，利益相當驚人。許多印度選民都抱持著無奈的消極想法，認為起碼還有政治人物是拿了錢會做事，也就罷了；但階級因素也是一大關鍵。瑪雅瓦提的權力基礎主要為「設籍種姓」的下層階級人民，他們為數眾多，教育程度較佳者通常都認定他們對歷史和美學不會感興趣。有些基本選民甚至會欣賞這種作為，覺得政治人物只要能幫助他們脫離苦海，敢大膽

對抗高層權力機關而不會受到懲罰、打擊特權，就能提升他們的社會地位。

對於偉大古蹟，經常有一個共通的問題：對當地人民能因居住在世界知名的古蹟附近而得到好處（包括觀光及相關產業收入）的想法，有些當地人並不是很認同。這些人可能會抱怨，由於古蹟的關係，許多維護管理規定對他們有諸多限制，例如他們想要發展其他事業領域但可能因此受限。他們對於保護古蹟的重要性也不感認同，反而認為只要這個古蹟存在當地，他們就會遭到剝削。不時可聽到當地居民堅稱，如果沒有泰姬陵存在，阿格拉一定會變得比較好。雖然這種說法很難讓人苟同，但他們的不滿是可以理解的。

瑪雅瓦提或她的官員將無價的國寶置於危險之中，引起不少公憤，主要為受過教育的中產階級城市居民，不過這些人並未將票投給她。雖然瑪雅瓦提的計畫現在已遭到夭折的命運，但在支持者眼中對她並沒有影響。她曾一度失去公職工作，但並不是因為泰姬陵醜聞案的關係。後來她將權力基礎成功擴及更高種姓之後，終於獲得連任。印度中央調查局暫停對她採取法律行動，宣稱他們的法律顧問反對繼續追訴這個案件。有些評論家感覺其中有政治力介入，因為瑪雅瓦提已變成德里中央政府的國會領導聯盟的權宜盟友，最高法院對中央調查局的反應則感到相當不滿。

除了政治和法律議題之外，主要問題為有關造成的實際損失。計畫暫停前已經進行的工程，包括二百二十五立方公尺的填土、四千五百立方公尺的石塊處理以及二千立方公尺的混

凝土，費用為二百萬盧比（約為新台幣一百三十六萬元）。建築的混凝土基礎已沉入河床，使水流改道，令人憂心是否會對泰姬陵的基礎造成影響。對於泰姬陵基礎的結構和穩定性，總是出現不同的看法，可參考拉霍里所著的《皇帝史》。如果現在我們想要進一步了解，即不可避免必須進行侵入性調查，因此保守意見傾向保持現狀。由於調查會引起進一步傷害，因此無法評估這麼大量的石塊和混凝土傾倒入河川所造成的損害。現行計畫為直接將泰姬陵走廊掩埋，然後在其上種植，發展成綠帶。不過即便是這個解決方案，也會讓納稅人再花四百萬盧比（約為新台幣二百七十二萬元）。

諷刺的是，這個災難般的計畫，至少有部分靈感似乎是來自美國專業環保人士的提案，可說相當不智。一九九四年美國國家公園管理局以及後來的伊利諾大學風景建築系，都受到印度北方邦觀光局委託，研擬改善泰姬陵周邊的計畫。國家公園管理局的第一份報告建議在遠方河畔上規畫一個大規模的「泰姬陵國家公園」，位在月光花園後方；伊利諾大學則是進一步計畫將前述建案擴及月光花園和泰姬陵園區周邊的綠色區域，取名為「泰姬瑪哈陵文化遺產園區」，除了符合聯合國教科文組織的期望之外，還能涵括幾條主要大道和草皮，以及「水池、水渠和樹木，讓人覺得陰涼舒適」，另外還有遊客中心，「包括禮品店、影音導覽、導覽室及公共設施」。雖然這個計畫最終並未依照提案進行，但已明顯造成一種印象：有人似乎企圖利用報告所提的商機大撈一筆，綠色「古蹟園區」變成以商業為主的「古蹟走

廊」。

結合班迪與巴卜莉

觀光客的腳踏以及定期的冰雹風暴等等，是造成一般磨損的危害，讓工匠工作個不停。

污染及商業剝削的威脅，則需更細微及有決心的警戒才能預防。最新的危害則是來自觀光。

阿格拉警方接獲一次以上消息指出，恐怖組織蓋達企圖炸毀泰姬陵。至今，這些計畫證明都

只是惡作劇，是來自想搞噱頭的人。以最近報導的例子而言，據說提出威脅的信件「使用北

印度語，以模仿國中學生字跡的方式寫成」。

警察及其他機關當然必須嚴肅看待這些消息，不可掉以輕心。複雜的安全部署，涉及人

員數和先進科技，以及錄影監督、電圍籬、金屬和爆炸物探測器及對個別觀光客搜身，但層

層的安全措施卻不太能阻止觀光客的興奮和期待，而這些威脅（不論是真實或預感的）也不

太能減損世人對泰姬陵的想像或改變長久以來的意義。

泰姬陵做為印度和愛情的象徵，在二〇〇五年發行的一部受歡迎的印度電影中，有幾個

場景以嘲諷的方式呈現，片名為「班迪與巴卜莉」。這部電影是有關幾個有魅力的騙子由於

工作不順遂，於是走上犯罪的不歸路。在某個場景中，他們企圖安排將泰姬陵賣給一個沒有

起疑心的美國百萬富翁，因為他的任性女友只想在那裡結婚。「我不相信有誰真的可以賣泰姬瑪哈陵。」這個容易受騙的美國人說，這時騙子輕聲回答：「我不相信有誰真的願意把它買下來。」當百萬富翁和他的新娘抵達，準備舉辦隆重的婚禮時卻遭到拒絕，無法進入泰姬陵；但在另一個場景中，班迪與巴卜莉毫無事先準備便舉行了婚禮，背景即為泰姬陵，他們在河畔的平台上圍繞著聖火，這個場景讓某個熱情的古蹟保護人士大為震怒，質疑火把的黑煙可能會對建物造成損壞。

正所謂人生如戲，二○○六年八月發生了件更糗的事：一對美國夫妻違反規定，在泰姬陵旁的清真寺舉行穆斯林婚禮，還有一位當地的穆斯林法官在場協助儀式進行，不過遺憾的是，這場婚禮還是被迫中斷了。他們沒有惡意，只是把三百五十年以來累積的傳統文化意義付諸實行而已——慕塔芝和沙賈汗一定會懂的。

本書提出許多文獻紀錄，這些資料是由當時的知識份子或政治人物所提出，有些似乎太過分誇飾了。假如萬幸我們沒把泰姬陵給毀了（或就算我們真的摧毀了它），我們的子子孫孫必然會在情感的悸動下，為它賦予嶄新的意義。他們將如何看待我們為泰姬陵所做的紀錄——例如這本書——呢？真是令人好奇啊。

參訪泰姬陵

泰姬陵終年開放，國外觀光客如果想造訪印度北部，一般建議最適合的時節為十月到隔年三月，以避開夏天的酷暑及雨季的大雨。不過，無論在任何天氣或季節，泰姬陵都令人印象深刻。的確，如果有雨季的暴風雲做為背景，一定相當壯觀。每日開放時間為日出到日落（兩個傳統上適合觀賞的時段），滿月前後則延長到半夜，星期五休園。實際上，進入園區前可能須花些時間排隊購買門票（沒有固定時間票或預購票）及通過層層安全檢查。為了避開擁擠人潮，建議最好在一大早前往。

進入前，你可能會被一堆攝影師圍住，爭相為你拍照並在你離園前交付照片，他們通常都很守信（也具有相當不錯的攝影技術）。也有人想要賣給你外形像是捲起的浴帽，這種東西是薄塑膠鞋套，穿在鞋子上後，拾階而上到露台前，可以不用脫鞋。墳墓內經常相當吵鬧，但絕不可錯過。墳墓後方的露台也很值得看走走，可以遠眺河川和城市景色。最愉快的經驗為徒步穿過大片花園，雖然遊客眾多，但你還是可找到寂靜的地方，享受一下鬧中取靜的感覺。西側中間涼亭內有一座小型的清真寺，如果時間允許不妨過去看看。

阿格拉市另一個必看景點為紅堡。紅堡是由阿克巴大帝所建，後來沙賈汗增建了許多棟宮殿。在沙賈汗受到軟禁的故事中，這個地方是相當重要的場景。雖然沒有獲得妥善的保存維護，但我們仍可從花園和樓宇一窺當時蒙兀兒的宮廷生活。

大多數造訪阿格拉的觀光客都是從德里（北方二百公里）前來做一日遊。這兩個城市之間的交通有飛機、火車和巴士可搭乘，不論你利用哪種方式，通常都可在上午十點左右抵達，接著你可以參訪泰姬陵。午餐後，參觀紅堡，擠進人潮裡瞎拼一番，最後在半夜前返回德里。對於行程較趕的人來說，這可能是唯一的選擇。如果你還想造訪阿格拉其他歷史文化古蹟，則可能需要更長時間。雖然這些地方觀光客較少，也比較沒有什麼看頭，但你可以遠離擁擠的人潮，盡情欣賞美麗、宏偉的建築！

特別的是，你可以花一天的時間在亞穆納河對岸，探訪伊泰默德陵、附近的詩人墓以及月光花園（月光花園是為了在對岸觀看泰姬陵而設計的喔）。希坎達拉（阿格拉北郊）的阿克巴陵也值得探訪，欣賞宏偉、風格獨具的建築，以及範圍廣大的花園，裡面有黑鴨和長尾葉猴。如果你驅車前往，會先經過希坎達拉，然後才抵達阿格拉。勝利宮的阿克巴大型清真寺和宮殿位在阿格拉西邊四十公里，也值得你玩上一整天喔！

除了古蹟之外，阿格拉本身並不是個風景秀麗的地方，印度最美麗的建築竟是位在一個枯燥乏味的城市，相當可惜。在蒙兀兒鼎盛時期，這個城市應該相當宏偉、輝煌，現在仍可

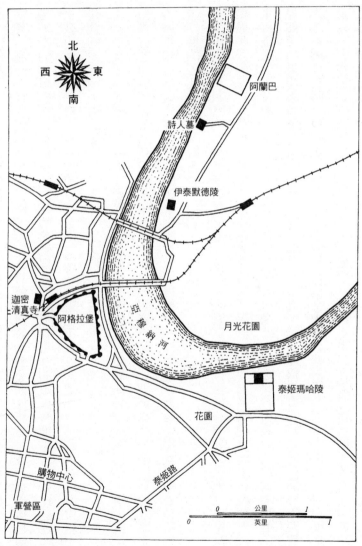

阿格拉地圖。

從一些景點看出端倪。舉例來說，沿著河岸靠近阿蘭巴有如詩如畫的景色，但城堡後方的舊城卻沒有留下什麼古蹟。由沙賈汗的女兒佳哈娜拉所贊助興建的優雅清真寺，竟坐落在鐵路和骯髒的市場之間。英國統治時期的舊國民區有些保存良好的殖民時期平房，但這些建築現為政府使用，一般人無法進出。總之這塊區域一點也不宏偉（遠不及英國人在印度大城市所建造的平房），街景顯得相當淒涼。

這就是為何很少有觀光客願意在此過夜的原因。不過如果你想在這裡休息一晚，還是有許多飯店可供選擇。最頂級的兩家，在建築上也頗有看頭，分別是奧拜羅飯店集團近期完工的阿馬威拉斯飯店（從這裡眺望泰姬陵景色沒得比），以及在一九七〇年代建造並曾榮獲阿卡汗獎的蒙兀兒喜來登飯店。

由勒琴斯設計的新德里前總督官邸（現為總理官邸），則可能會讓你大失所望（申請手續最好委由旅行社代辦），除了位在跳舞大廳天花板上一幅令人讚賞的卡加王朝波斯王法阿里打獵畫，以及地下室小型博物館一系列英國人肖像外，原始陳設和裝潢遺留下來的不多。

但如果只是想親眼瞧瞧這棟建築，還是值得你來走一趟。宮殿後方的蒙兀兒花園每年開放給大眾參觀，為時一個月，從情人節左右開始。保全極為嚴密（不准攜帶手提包、行動電話等進入），你得依照指定路線走來走去。即使相當不便，但最後還是值得的，尤其是對於喜愛大理花的人。

加爾各答的維多利亞紀念堂開放時間和一般博物館一樣，從早上十點到下午四點，星期一休館。

附圖列表

中英對照表

(artist)

佛羅尼歐（建築師）　Geronimo Veroneo (jeweller)

伯吉斯　James Burgess (archaeologist)

伯罕普爾　Burhanpur

克勞佛市場，孟買　Crawford Market, Bombay

努爾・賈汗，皇后　Nur Jahan, Empress

坎達哈　Kandahar

希伯・主教　Heber, Bishop

李爾（藝術家）　Edward Lear (artist)

杜象（藝術家）　Marcel Duchamp, (artist)

沙里亞爾，親王　Shahriyar, Prince

沙舒賈，親王　Shah Shuja, Prince

沙賈汗，皇帝　Shah Jahan, Emperor

貝克（建築師）　Herbert Baker (architect)

貝格利　Wayne E. Begley (scholar)

貝爾尼埃（醫生）　Francois Bernier (physician)

走廊　corridor

辛浦森（藝術家）　William Simpson (artist)

那斯（學者）　Ram Nath (scholar)

八畫

亞歷山大大帝　Alexander the Great

亞穆納河　Yamuna River

佳哈娜拉，公主　Jahanara, Princess

固德恩（藝術家）　Albert Goodwin (artist)

妮莎　Mihr-un-Nisa

孟加拉　Bengal

季亞斯（建築師）　Mirak Mirza Ghiyas (architect)

帖木兒，皇帝　Timur, Emperor

帕尼派特，戰爭　Panipat, battle of

帕克斯（旅遊家）　Fanny

喀布爾 Kabul

斯里曼夫人 Lady Sleeman

斯里曼爵士 Sir William Sleeman (administrator)

斯圖亞特（作家）Constance Villiers-Stuart (author)

植物園，加爾各答 Botanical Gardens, Calcutta

湯瑪士・丹尼爾（藝術家）Thomas Daniell (artist)

琥珀堡 Amber

硬石鑲嵌 pietra dura

舒格泰（藝術家）Abdur Rahman Chughtai (artist)

萊恩哈特（雇傭兵）Walter Reinhardt

（mercenary）

費爾干納 Fergana

雅尼（音樂家）Yanni (musicain)

雅各（建築師）Samuel Swinton Jacob (architect)

十三畫

塞克（攝影師）J. E. Saché (photographer)

塞斯（廣告大師）Suhel Seth (advertiser)

塔塔（企業家）J. N. Tata (entrepreneur)

塔維奈爾 Jean-Baptiste Tavernier

奧郎則布 Aurangzeb

奧蘭加巴德 Aurangabad

愛默生（建築師）William Emerson (architect)

新天鵝堡 Neuschwanstein, Schloss

新世界七大奇觀 New Seven Wonders

新德里 New Delhi

溫莎 Windsor

瑟瑟拉姆 Sasaram

瑞（攝影師）Raghu Rai (photographer)

瑞奇馬汀（歌手）Ricky Martin (singer)

瑙魯茲，波斯新年 Nauroz, Persian New Year

聖保羅大教堂，倫敦 St

慕塔芝・瑪哈，皇后　Mumtaz Mahal, Empress

撒馬爾罕　Samarkand

歐克（爭議人物）　P.N. Oak (controversialist)

歐斯亞　Osian

鄧德家　Sachin Tendulkar (cricketer)

十六畫以上

盧迪安維（詩人）　Sahir Ludhianvi (poet)

穆罕默德・沙，皇帝　Muhammad Shah, emperor

穆拉德，親王　Murad Bakhsh, Prince

穆斯林　Muslim

興都庫什山　Hindu Kush

錢伯斯（建築師）　Chambers, W. (architect)

霍奇（攝影師）　Samuel Bourne (photographer)

繆爾學院，阿拉哈巴德　Muir College, Allahabad

總督官邸，新德里　Viceroy's House, New Delhi

聯合國教科文組織　UNESCO

黛安娜，王妃　Diana, Princess

齋浦爾　Jaipur

簡恩，庫德西（詩人）　Muhammad Jan Qudsi

薩夫得賈　Safdar Jang (poet)

薩伊德蘇丹　Sayyid sultans (minister)

薩依德　Edward Said (scholar)

薩非王朝　Safavids

薩馬拉　Samarra

魏克斯　Edwin Lord Weeks (artist)

羅伊爵士（大使）　Sir Thomas Roe (ambassador)

蘭恩（藝術家）　Sita Ram (artist)

蘿珊娜拉（公主）　Roshanara, Princess

即將推出

聖彼得大教堂建築的故事　St Peter's　米勒◎著　鄭明萱◎譯

基督將天國的鑰匙交給彼得，彼得成為基督在地上的代言人，將福音傳到世界。西元四世紀，君士坦丁大帝在彼得的埋骨之所建造一座教堂——聖彼得大教堂，到了十七世紀初，它歷經修築，成為世界上最大的教堂；它是梵蒂岡城的地標，也是歷任教宗埋骨的聖堂。本書描述這座大教堂如何在歷史上同時作為一個進行敬拜、朝聖、集會、與觀光多角色的空間，是一本切入角度非常與眾不同的「建築物傳記」。對於初次接觸聖彼得大教堂的人，這是一本很好的入門書；如果你已造訪過，你會希望那年去羅馬時，就已經看過這本書。

羅馬大競技場建築的故事　The Colosseum　霍普金斯、畢爾德◎合著　謝孟蓉◎譯

為何**我們**為這座死亡競技場如此著迷？拜倫和希特勒同樣為之著迷；維多利亞時代中期，遊客來此賞花，偶爾想起傳聞古蹟內有傳染病、有危險、有情色勾引事件，便打個冷顫。今日義大利每年有超過三百萬名遊客，羅馬大競技場正是旅程的高潮；保羅麥卡尼在這裡辦演唱

會，義大利把這裡當作反對死刑的國家象徵。它的歷史充滿浪漫卻錯誤的迷思，我們沒有證據可以證明曾有任何格鬥士說過「凱撒萬歲，將死之人向您致敬」這句話，也不知道有任何殉教基督徒真的命喪於此；而歷史的真相還要更離奇萬分，且翻開這本引人入勝的書闡釋明白。

西敏寺建築的故事　Westminster Abbey　詹金斯◎著　何修瑜◎譯

西敏寺是一座世界上最複雜難解的教堂。它是皇室舉行加冕典禮的教堂，是皇室陵寢，是安置偉大戰亡將士之墓的英烈祠，是「國家主教堂」以及無名戰士之墓所在地。還有眾多偉人埋葬於此或在此受人追思，包括劇作家莎士比亞、波蒙與弗雷徹、小說家狄更斯和桂冠詩人貝傑曼等。這教堂同時也是座音樂的殿堂，許多音樂甚至是特地為了它的特殊慶典而創作出來。這本書一部分是談論這棟建築物，另一部分是談論它的意義與影響，主題包括建築、雕刻、記憶、傳統、聖地、都市空間、儀式、社群、政治與崇拜，是你認識西敏寺的最佳書籍！

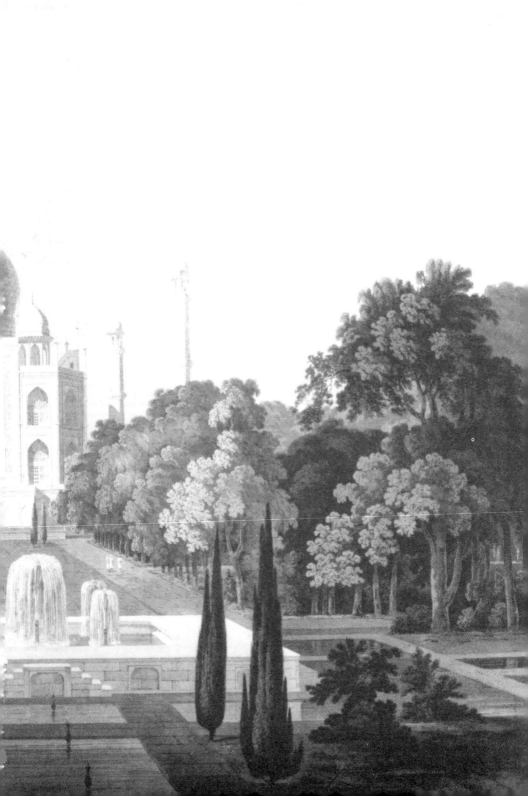